Daylight

Sol y Tierra

Sun and Earth

Views beyond the U.S.-Mexico border, 1988–2018
Vistas Más Allá de la Frontera México-EEUU, 1988–2018

Emily Matyas

Cofounders: Taj Forer and Michael Itkoff
Creative Director: Ursula Damm

© 2019 Daylight Community Arts Foundation

Photographs © 1988–2018 by Emily Matyas

In the Margins © 2018 by Kirsten Rian
Migrant Roots © 2018 by Sergio Anaya
Finding No Other © 2018 by Emily Matyas
From Village to City © 2018 by Amparo Wong Molina
Richness Transcends Stereotypes © 2018 by Linda Valdez

ISBN 978-1-942084-63-1

Printed by OFSET YAPIMEVI

Daylight Books
E-mail: info@daylightbooks.org
Web: www.daylightbooks.org

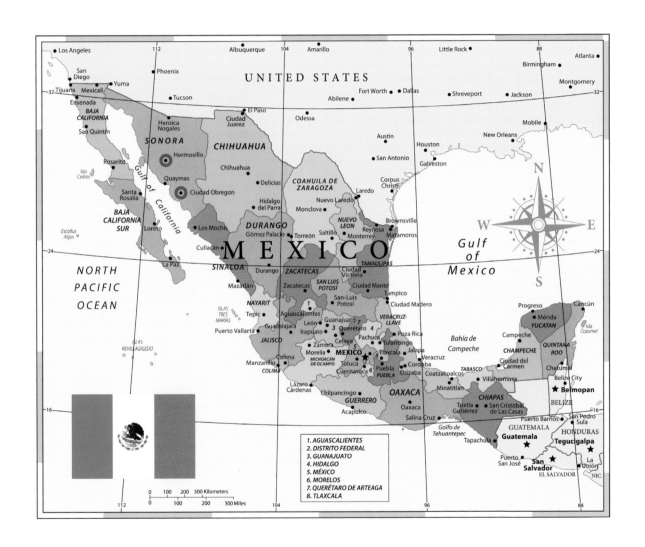

In the Margins

Kirsten Rian

It is human nature to hope. To envision a line with a manifestation of that hope on the other side, different from the way it looks standing squarely under familiar sky. Every dream has a cap placed there by circumstances based on the parameters of time, geography, economics, the capacity of a place, any and all of the myriad tangible and intangible factors waded through daily. But that cap, the endgame, isn't visible. So we humans bet on the margins, cross the borders, and continue the hard work of belief.

In the late 1980s, Emily Matyas became involved with the Fundación de Ayuda Infantil, or Child Assistance Foundation, in Sonora, Mexico. Located in northwestern Mexico, Sonora is the second-largest state in the country. Its border with Arizona accounts for over 45 percent of migrant deaths. Drought, drug trafficking, and a poor economy are part of the inventory of daily life. It isn't easy.

And Matyas saw all this in her community development projects, as she traveled to remote villages, slept on burlap cots, ate tortillas made from freshly ground corn, and learned the Spanish of the campesinos while gathering information for reports to sponsors and translating grants. But she also saw the vast and ever-lingering half-light of ordinariness, beyond the wounds of disappointment. Of kids playing or finishing homework, of dinner cooking, steam rising from early morning coffee, friends gathered...because that's what we people do. There is beauty in the fight.

In her nearly 30 years of photographing the land and people of mostly rural Sonora, Matyas has homed in from time to time on particular families or issues, but what remains consistent in her images is a quiet respect for the way life goes on, the way people compose home—even if the walls are cardboard or mud and straw, even if most of the men of the village have crossed over to California, even if the year's harvest was devastated by drought, even if violence encroaches closer and closer. We stand where we are and we wash off our faces and prepare food. We watch children display their remarkable ability to make a game out of whatever is around. We linger on porches and share stories. And we illuminate what isn't there, with what is.

In one particularly compelling image, a man is resting from tilling a bean field. The landscape around him explains itself, the horizon and field lines spilling on well past the left and right sides of the frame. The farmer's bare feet are sunk a bit in soft soil, and he is looking out at the hills. Maybe he's just catching his breath. Perhaps he's wondering what's on the other side. Regardless, it's a moment—private, unknown, and yet emotionally familiar. It is balanced in light and composition, in landscape and in portrait. And for that brief splice of a minute, it is a visual echo of a photographer looking at a man looking at the sky, a line connected, unbroken, necessary, and whole.

Kirsten Rian is an independent photography curator, writer, and artist. She has curated or coordinated more than 375 photography exhibitions internationally, and picture-edited or written for more than 80 books and catalogues. She is widely published as a journalist, essayist, and poet, and is the author of several books. Her newest, *Life Expectancy* (RedBat Books), was released in 2018. She has led creative writing workshops both domestically and internationally in locations such as postwar Sierra Leone and refugee relocation centers in Finland, as well as with human-trafficking survivors, using creative writing as a tool for literacy and peace-building. Locally Rian is a volunteer language facilitator for non-native speakers. She is the recipient of numerous art fellowships and grants.

En los Márgenes

Kirsten Rian

Es parte de la naturaleza humana tener esperanza. Una manifestación de la esperanza está en el otro lado, diferente de lo que se ve debajo del cielo familiar. Cada sueño tiene un límite puesto allí por las circunstancias basadas en los parámetros de tiempo, de geografía, economía, la capacidad de un lugar, cualquiera y toda la miríada de factores tangibles e intangibles recorridos a diario. Pero ese límite, el juego final, no es visible. Entonces, nosotros los humanos apostamos en los márgenes, cruzamos las fronteras y continuamos el arduo trabajo de la creencia.

A fines de los años 1980, Emily Matyas se involucró con la Fundación de Ayuda Infantil en Sonora, México. Situada en el noroeste de México, Sonora es el segundo estado más grande en el país. Su frontera con Arizona representa más del 45% de las muertes de migrantes. La sequía, el narcotráfico y una economía pobre son parte del inventario de la vida diaria. No es fácil.

Y Matyas vio todo esto en sus proyectos de desarrollo comunitario mientras viajaba a pueblos remotos, dormía en catres de yute, comía tortillas hechas de maíz recién molido, y aprendía el español de los campesinos mientras juntaba información para los patrocinadores y traducía subsidios. Pero también vio la vasta y siempre persistente penumbra de lo cotidiano, más allá de las heridas de la desilusión. De niños jugando o terminando la tarea, la cena cocinando, el vapor saliendo del café de la mañana, amigos reunidos... porque eso es lo que nosotros las personas hacemos. Hay belleza en la lucha.

En sus casi 30 años fotografiando la tierra y la gente del Sonora rural, Matyas ha afinado su enfoque de vez en cuando en familias o temas particulares, pero lo que permanece constante en sus imágenes es un respeto silencioso por la forma en que sigue la vida, por la manera en que la gente compone el hogar, incluso si las paredes son de cartón o barro y paja, incluso si la mayoría de los hombres del pueblo han emigrado a California, incluso si la cosecha del año fue devastada por la sequía, incluso si la violencia se acerca cada vez más y más. Nos quedamos parados donde estamos y nos lavamos la cara y preparamos la comida. Observamos a los niños con su notable capacidad para hacer un juego de lo que está alrededor. Nos demoramos en porches y compartimos historias. E iluminamos lo que no está allí, con lo que sí está.

En una imagen particularmente cautivadora, un hombre descansa de labrar un campo de frijoles. El paisaje se explica a su alrededor, el horizonte y las líneas del campo se extienden más allá de los lados izquierdo y derecho del marco. Los pies descalzos del agricultor se hunden un poco en la tierra blanda, y él mira hacia las colinas. Tal vez solo está recuperando el aliento. Quizás se esté preguntando qué hay al otro lado. Sin embargo, es un momento... privado, desconocido pero emocionalmente familiar. Equilibrio de luz y composición, en lo horizontal y en lo vertical. Esa breve fracción de minuto, es el eco visual de una fotógrafa que mira a un hombre mirando al cielo, una línea conectada, intacta, necesaria y completa.

Kirsten Rian es una curadora independiente de fotografía, escritora y artista. Ha comisariado o coordinado más de 375 exposiciones de fotografía a nivel internacional, y ha editado imágenes o escrito para más de 80 libros y catálogos. Es ampliamente leída como periodista, ensayista y poeta. Es autora de varios libros, el más reciente, *Life Expectancy* (RedBat Books), fue publicado en 2018. Ha dirigido talleres de escritura creativa tanto a nivel nacional como internacional en lugares como Sierra Leona de posguerra y los centros de reubicación de refugiados en Finlandia, y con sobrevivientes de la trata de personas, utilizando la escritura creativa como una herramienta para la alfabetización y la consolidación de la paz. Localmente es una facilitadora voluntaria de idiomas para hablantes no nativos. Ha sido beneficiaria de numerosas becas y subvenciones para artistas.

Migrant Roots

By Sergio Anaya

To the south of the Wall, life flourishes, defying the harshness of the natural elements and the weight of history. In the blazing sun of the desert, life counters with the freshness of an adobe wall. In the long months of drought it emerges from the depths of a well or manifests in the murmur of a stream. Always free, always impetuous, life is expressed in the sharp thorns of the cactus as in the song of a woman kneading dough.

Such is life south of the Wall, a motley jumble of sensations and challenges that strengthen the character of those who inhabit these lands and are accustomed to the daily struggle for sustenance of self, of their families, of communities.

These are the men and women, children or adults, Emily Matyas shows us in her photographic work. In their distant gaze, with a brow furrowed from time and sun, or in the open smile of people who befriend us spontaneously, the people seen here have been forged in a culture of struggle rich in memorable episodes throughout history, such as those years, in the middle of the last century, when the agrarian policy of President Lázaro Cárdenas (1934–1940) gave thousands of families in southern Sonora ownership of fertile land that they organized into *ejidos* (communal lands).

For almost five decades the *ejidatarios* (communal landowners) and their families enjoyed a relative stability as owners of their plots, where they made a modest livelihood sufficient to feed everyone, with free health insurance, purchasing power for basic needs, and access to education up to the university level for young people who opted to emigrate to the city and study a profession.

Of course, it was not an idyllic world but a reality of flagrant contradictions, but circumstances were favorable to maintaining hope and an attachment to the land or city where one was born.

Thus it remained until the end of the 1980s, when the emergence of new economic models brought about their social and cultural impacts on the communities of southern Sonora, as well as the rest of the country and most of the world. The social sector of agriculture (the *ejido*) was supplanted by the voracious privatization that led the *ejidatarios* to sell their lands or lease them, and in a short time turned them into farmhands who for a miserable wage were now employed on land that once belonged to them and their families. Simultaneously, city workers were losing labor gains and seeing a decrease in the purchasing power of wages, in an economic environment designed for the benefit of large businesses and monopolies, to the detriment of small family businesses.

The most illustrative case is that of *abarrotes* (small neighborhood grocery stores), microenterprises that supported many families and that, for the past three decades, have been disappearing due to the power of business consortiums whose tentacles extend to neighborhoods and rural communities via the proliferation of "convenience stores."

The growth of poverty favors the increase and empowerment of criminal groups that have emerged around drug trafficking. The climate is charged, not only because of the global warming that exacerbates droughts in southern Sonora, but also due to the lurking violence that impacts everyone, most lethally the poor. Trapped in a spiral of poverty and violence, many inhabitants of rural areas and neighborhoods of southern Sonora cities see no other option than to migrate north of the Wall, where they hope to find the conditions for a dignified life, forged in a culture of effort and honest work, without letting go of the memories that nourish their hope. Memories materialized in photographs such as those in this collection, where two women look at the camera and we understand, as viewers, the nostalgia of those who observe them from somewhere in North America.

The graphic poetry of these images contributes to a better understanding of the world that migrants carry wherever they go. The laughter of children playing on a dirt floor in a patio, a mother, young and serious, showing off her daughter, the fire in the *hornilla* (wood-burning stove) that evokes the aromatic taste of freshly cooked tortillas, the religious devotion and Mexican baroque style still present in the humblest dwellings. Every moment captured by the camera of Emily Matyas preserves the simplicity and vitality of a world struggling to survive against the onslaught of the depleted economy, the harassment of criminal gangs, and the ravages of global warming. On turning the page, you will enter this world, whose essence accompanies the migrants who celebrate life beyond the Wall.

Sergio Anaya is a journalist from Sonora, Mexico, who practices in both print and electronic media. He is the editor of cultural publications and the author of *Retrospectiva del Cajeme* (Ediciones Bota, 2000), a book on the regional history of southern Sonora. Currently, he is editor of the portal *www.infocajeme.com*.

El Arraigo de los Migrantes

by Sergio Anaya

Al sur del Muro la vida florece desafiando la rudeza de los elementos naturales y el peso de la historia. Al sol quemante del desierto la vida opone la frescura de una pared de adobe. En los largos meses de sequía emerge desde la profundidad de un pozo o se manifiesta en el murmullo de un arroyo. Siempre libre, siempre impetuosa, la vida se expresa en las agudas espinas del cactus como en el canto de una mujer que amasa la harina.

Así es la vida al sur del Muro, una abigarrada mezcolanza de sensaciones y desafíos que fortalecen el carácter de quienes habitan estas tierras y están acostumbrados a la lucha diaria por el sustento propio, el de sus familias y comunidades.

Estos son los hombres y las mujeres, niños o adultos, que nos muestra la obra fotográfica de Emily Matyas. En su mirada lejana, con el ceño fruncido por el tiempo y el sol, o en la sonrisa franca de quien nos entrega su amistad de manera espontánea, las personas que aquí aparecen han sido forjadas en la cultura del esfuerzo que tiene una historia rica en episodios memorables, como en aquellos años, a mediados del siglo pasado, cuando la política agraria del presidente Lázaro Cárdenas (1934–1940) dio a miles de familias del sur de Sonora la propiedad de tierras fértiles que organizaron en ejidos.

Durante casi cinco décadas hubo para los ejidatarios y sus familias una relativa estabilidad que los mantenía en sus parcelas de donde sacaban el sustento de una vida modesta pero suficiente para alimentar a todos, con seguro médico gratuito, poder adquisitivo para satisfactores básicos y acceso a la educación hasta el nivel universitario para los jóvenes que optaban por emigrar a la ciudad y estudiar una profesión.

Por supuesto que no era un mundo idílico sino una realidad de contradicciones flagrantes, pero había circunstancias favorables para mantener la esperanza y el apego a la tierra o la ciudad donde se ha nacido.

Así fue hasta fines de la década de 1980, cuando la aparición de nuevos esquemas económicos impactaron social y culturalmente en las comunidades del sur de Sonora, como sucedió en el resto del país y en la mayor parte del mundo. El sector social de la agricultura (el ejido) fue suplantado por la privatización voraz que orilló a los ejidatarios a vender sus tierras o rentarlas y al poco tiempo los convirtió en peones que por un miserable sueldo se emplean en las tierras que alguna vez les pertenecieron a ellos y sus familias. De manera simultánea los trabajadores de las ciudades fueron perdiendo conquistas laborales y disminuyó el poder adquisitivo de los salarios en un entorno económico diseñado para beneficio de los grandes capitales y monopolios en detrimento de los pequeños negocios familiares. El caso más ilustrativo es de las tiendas de abarrotes, microempresas de las que se mantenían muchas familias, y que desde hace tres décadas han ido desapareciendo ante el poder de los consorcios empresariales cuyos tentáculos se extienden hasta barrios y comunidades rurales a través de la multiplicación de las "tiendas de conveniencia".

El crecimiento de la pobreza favorece la multiplicación y empoderamiento de los grupos delictivos surgidos alrededor del narcotráfico. El clima se ha enrarecido, no sólo por el calentamiento global que agudiza las sequías en el sur de Sonora, sino también por el acecho de la violencia que golpea a todos, pero en forma más letal a los pobres. Atrapados en la espiral de pobreza y violencia, muchos habitantes del medio rural y colonias populares en las ciudades del sur de Sonora no ven otra opción más que emigrar hacia el norte del Muro, donde esperan hallar las condiciones de una vida digna, forjada en la cultura del esfuerzo y del trabajo honrado, sin desprenderse de los recuerdos que alimentan su esperanza. Recuerdos materializados en fotografías como las de esta colección donde dos mujeres miran a la cámara y basta con eso para entender la nostalgia de quienes las observan en algún lugar de Norteamérica.

La poesía gráfica de estas imágenes contribuye a un mejor entendimiento del mundo que los migrantes llevan a donde quiera que van. Las risas de los niños que juegan en patio con piso de tierra, la madre joven y seria que exhibe a su hija, el fuego de la estufa de leña (la hornilla) nos trae el oloroso sabor de las tortillas recién cocidas, la devoción religiosa y el barroquismo del mexicano presente aún en las viviendas más humildes. Cada instante capturado por la cámara de Emily Matyas preserva la sencillez y la vitalidad de un mundo que lucha por sobrevivir ante el embate de la economía inadecuado, el acoso de bandas delictivas y los estragos del calentamiento global.

Al dar vuelta a la hoja, apreciado lector, ingresarás a este mundo cuya esencia acompaña a los migrantes que celebran la vida más allá del Muro.

Sergio Anaya, periodista sonorense, ha colaborado con diversos medios de comunicación impresos y electrónicos del sur de Sonora. Anaya es editor de publicaciones culturales y autor del libro de historia regional "Retrospectiva de Cajeme" (Ediciones Bota, 2000). Actualmente es editor del portal informativo de internet *infocajeme.com*.

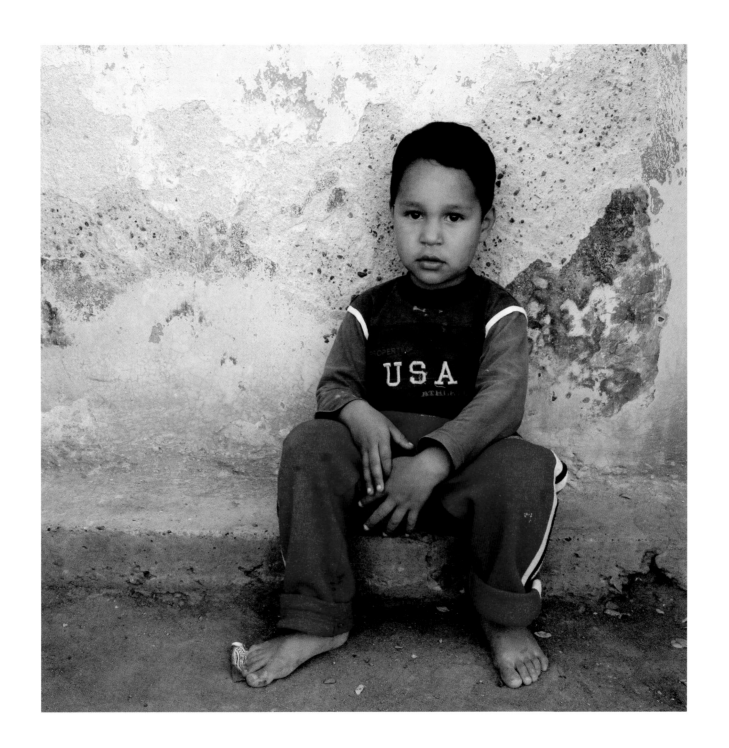

Finding No Other

Emily Matyas

The story of my travels in Mexico is a love story. An ardent love for a country not my own and people not related to me.

I've crossed the border between Mexico and the United Sates dozens of times over the last 30 years. Passing to "the other side," I feel as though I'm entering a mirrored reflection of the world I just left. Things are different—yet recognizable. It reminds me of looking through the ground glass of a view camera.

My time in Mexico was a turning point in my process as a photographer. I was working for the community development organization FAI (Fundación de Ayuda Infantil, Child Assistance Foundation) in Ciudad Obregón, Sonora. At first, I used color transparency film, illustrating projects for the foundation. As my vision changed, I switched to black-and-white and focused on details of space, emotions, and the nuanced encounters that unfolded before me. In recent visits to Sonora, my photographs center on urban areas, and I've returned to color through digital capture.

As I made trips back and forth across the Mexico-U.S. border, I saw the landscape, objects and trajectories of people's lives change in response to economics, politics, the infiltration of a drug culture, attitudes toward immigration, and environmental challenges. According to social workers with FAI, a large reason for migration out of rural Mexico is the intense drought that began there in the 1990s and continues still. Add cultural and economic changes that favor big business over small family farms, and one begins to understand why some people leave.

I've changed too. The ways of Mexican village life informed my views on child rearing, community, generosity, and even humor. I experienced an education in what poverty or wealth means. There is nothing richer than a stranger offering you coffee and a place to sleep, laughter in a foreign language, hot homemade tortillas, a town dance, or the shy smile of a child.

Through my photographs, I seek to illuminate moments in the lives of people—both near and far from my home—who too often may recede into the shadows. My propensity is to put myself in someone else's place, to find similarities where there appear to be none, to learn how to communicate, and to see where we intersect as human beings. I discover things about myself, or my own country, by making personal connections with someone from a different place—and becoming a part of life there.

One family I've become very close to is the Wongs. I first met them in 1987 when volunteering with a group of doctors and dentists from Tucson. The group did pro bono work in the outlying communities of Sonora, with FAI as their guide. A special case involved a little girl by the name of Leticia Wong. She had a brain tumor and needed extensive surgery to remove it and repair damage to her face. Without it, she would die. FAI arranged to have her brought to Tucson for the operation. I offered transportation and moral support for the family. Later, I often housed Leticia and members of her family when they came to Tucson for post-surgery appointments. Many of the images here are of the Wong family, following them over several years from their village to Sonora's capital city, Hermosillo, where Leticia now lives with her daughter Alondra, her sister Amparo, and her family.

Other people whom I've photographed over several years, and become close to, are the families of Nydia and Julia.. Throughout the book, several people appear in different images at various stages of their lives. All captions represent circumstances at the time the photo was made.

I hope these images start a dialogue across borders, one that goes beyond stereotypes, replaces the notion of "them" with "we," and conveys the inherent value of understanding each other, person-to-person, nation-to-nation.

It is with respect and gratitude to the Mexican people that I reproduce these images.

Encuentro de Iguales

Emily Matyas

La historia de mis viajes en México es una historia de amor. Un amor ardiente por un país que no es mío y gente que no tiene relación conmigo.

He cruzado la frontera entre México y los Estados Unidos miles de veces en los últimos 30 años. Es solo una línea, pero pasando al *otro lado*, siento como si estuviera entrando en un reflejo del mundo que acabo de dejar. Las cosas son diferentes—pero reconocibles. La sensación es como mirar a través del lente de una cámara de vista.

Mi tiempo en México fue un punto decisivo en mi proceso como fotógrafa. Trabajaba para la organización de desarrollo comunitario FAI (Fundación de Ayuda Infantil) en Ciudad Obregón, Sonora, México. Al principio, utilicé película diapositiva en color, ilustrando proyectos para ellos. A medida que mi visión cambiaba, cambié a blanco y negro y me centré en los detalles del espacio, las emociones y los encuentros matizados que se desarrollaron ante mí. En visitas recientes a Sonora, mis fotografías se centran en las áreas urbanas y he vuelto al color a través de las imágenes digitales.

Mientras hacía viajes de ida y vuelta a través de la frontera entre México y Estados Unidos, vi el paisaje, los objetos y las trayectorias del cambio en la vida de la gente en respuesta a la economía, la política, la infiltración de una cultura de drogas, las actitudes hacia la inmigración y los desafíos ambientales. Según los trabajadores sociales de la FAI, una gran razón para la migración fuera de la zona rural de México es la sequía intensa que comenzó allí en la década de los 90s y aún continúa. Agregue cambios culturales y económicos que favorecen a las grandes empresas sobre las pequeñas granjas familiares, y uno puede comenzar a comprender por qué las personas se van.

Yo también he cambiado. Las formas de vida del pueblo mexicano informaron mis puntos de vista sobre la crianza de los hijos, la comunidad, la generosidad e incluso el humor. Tuve una educación sobre lo que significan la pobreza y la riqueza. No hay nada más rico que un extraño ofreciéndole café y un lugar donde dormir, risas en un idioma extranjero, tortillas calientes hechas en casa, un baile de pueblo, o la sonrisa tímida de un niño.

A través de mis fotografías, busco iluminar las vidas de personas cercanas y lejanas de mi hogar, especialmente individuos y momentos que, con demasiada frecuencia, pueden retroceder hacia las sombras. Mi propensión es ponerme en el lugar de otra persona, encontrar similitudes donde parece no haber ninguna, aprender a comunicarme y ver dónde nos cruzamos como seres humanos. Descubro cosas sobre mí misma o sobre mi propio país al hacer contactos personales con alguien de otro lugar—haciéndome parte de la vida *en el otro lado*.

Una familia con la que me he acercado es la de los Wongs. Los conocí en 1987 cuando trabajaba como voluntaria con un grupo de doctores y dentistas de Tucson. Hicieron trabajo pro bono en las comunidades periféricas de Sonora, con FAI como guía. Un caso especial fue el de una niña por el nombre de Leticia. Tenía un tumor cerebral y necesitaba una extensa cirugía para extirparlo y reparar el daño cosmético a su rostro. Sin eso, ella moriría. FAI arregló que la trajeran a Tucson para la operación. Ofrecí transporte y apoyo moral para la familia. Más tarde, a menudo alojé a Leticia y su familia cuando vinieron a Tucson para citas después de la cirugía. Muchas de las imágenes aquí son de la familia Wong, siguiéndolas durante varios años desde su pueblo hasta la capital de Sonora, Hermosillo, donde Leticia ahora vive con su hija Alondra, su hermana Amparo y su familia.

Otras personas a las que he fotografiado a lo largo de los años y de las que soy amiga cercana son las familias de Nydia y Julia. Por todo el libro, varias personas aparecen en imágenes numerosos en etapas diferentes de sus vidas. Todas las leyendas representan las circunstancias durante el tiempo en que la foto fue tomada.

Espero que estas imágenes comiencen un diálogo a través de las fronteras, que vaya más allá de los estereotipos, reemplace la noción de *ellos* con *nosotros* e implique el valor inherente de la comprensión mutua, persona a persona, nación a nación.

Con respeto y gratitud al pueblo mexicano, reproduzco estas imágenes.

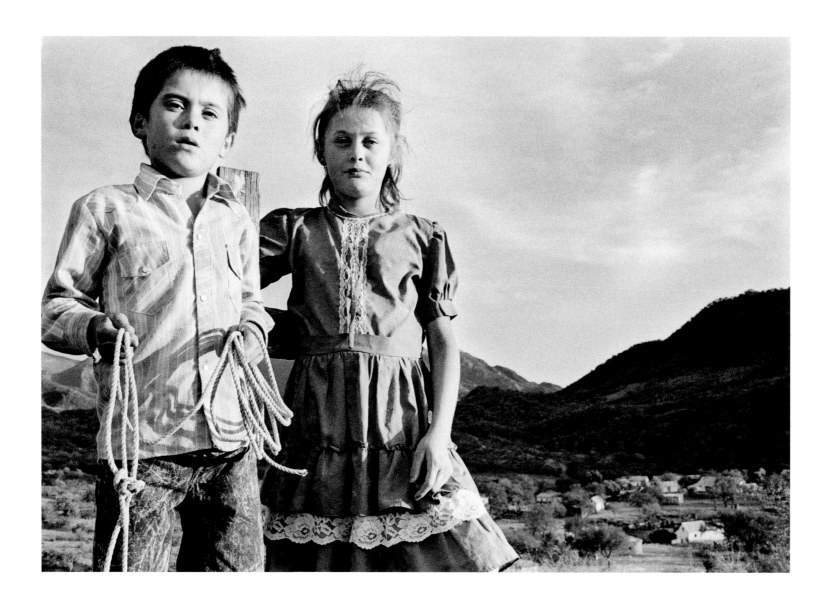

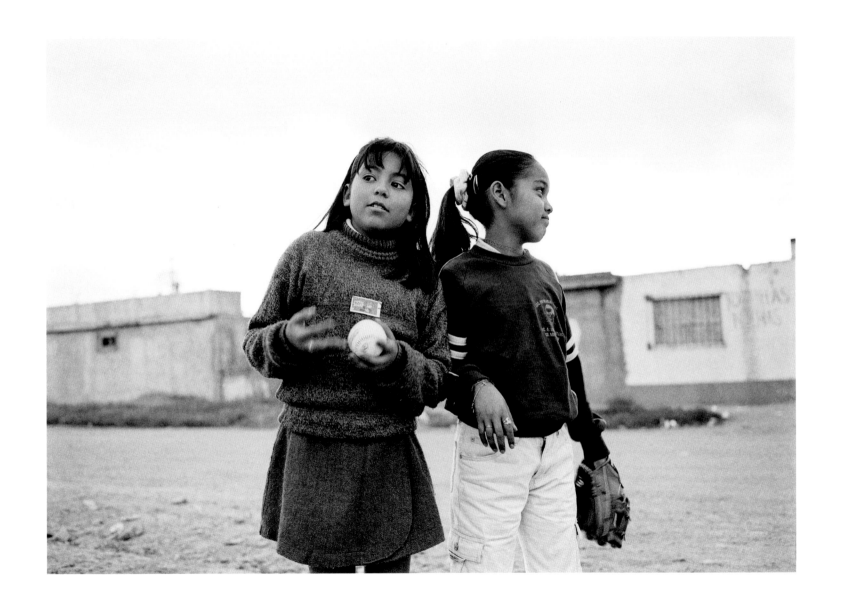

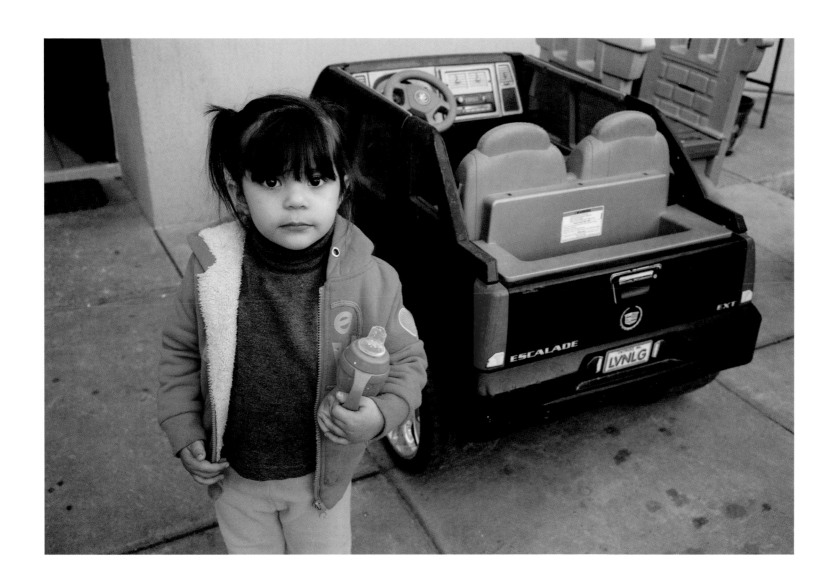

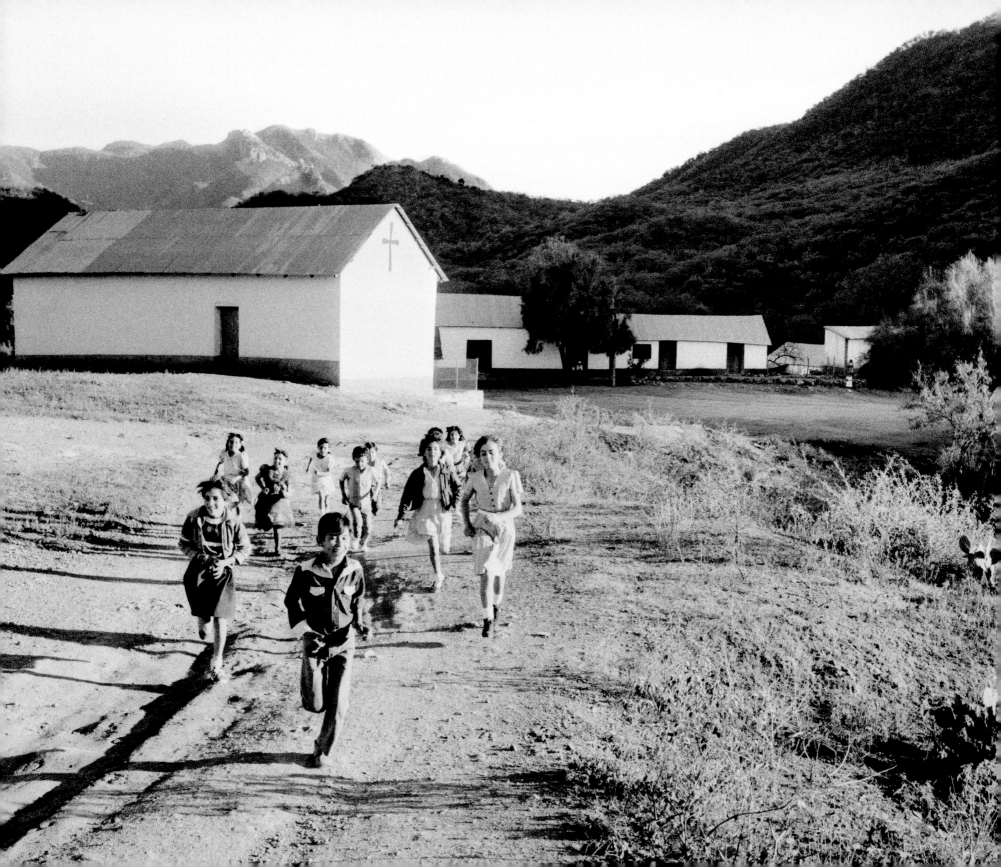

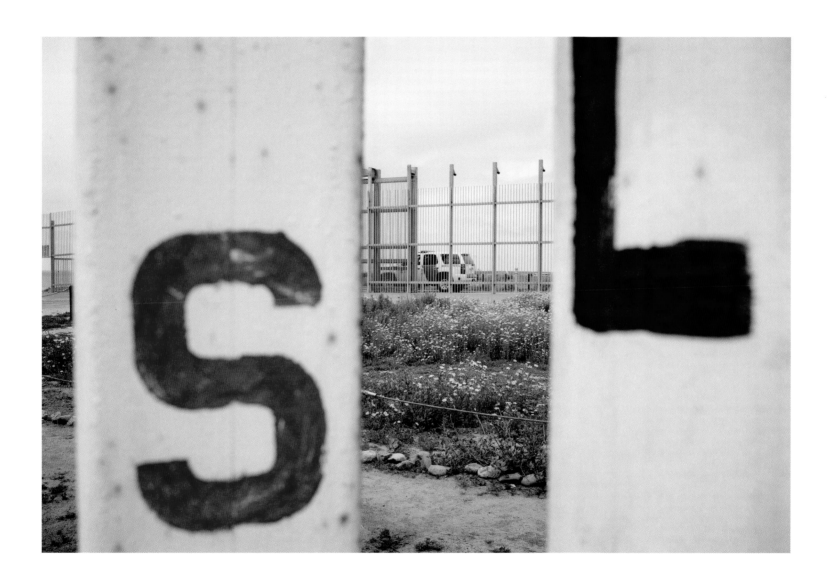

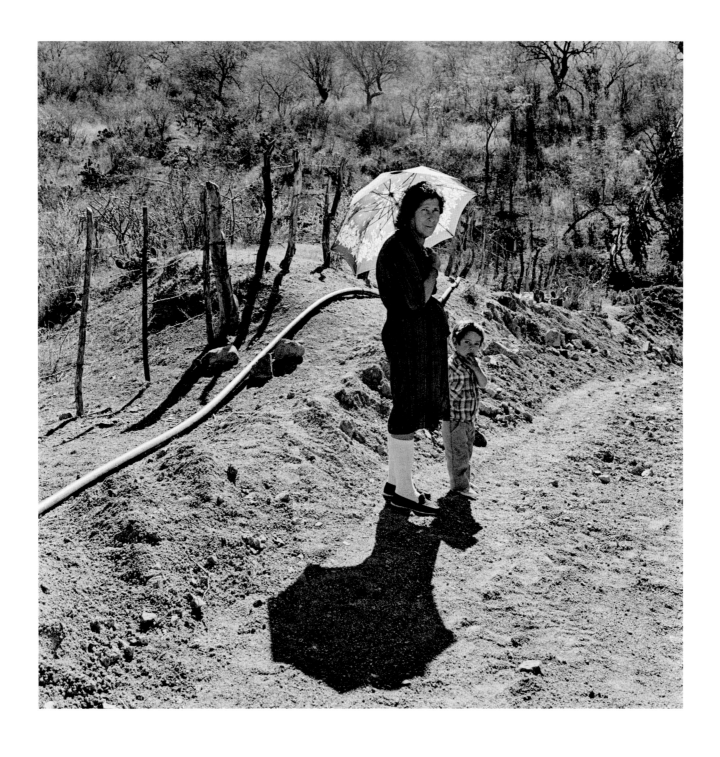

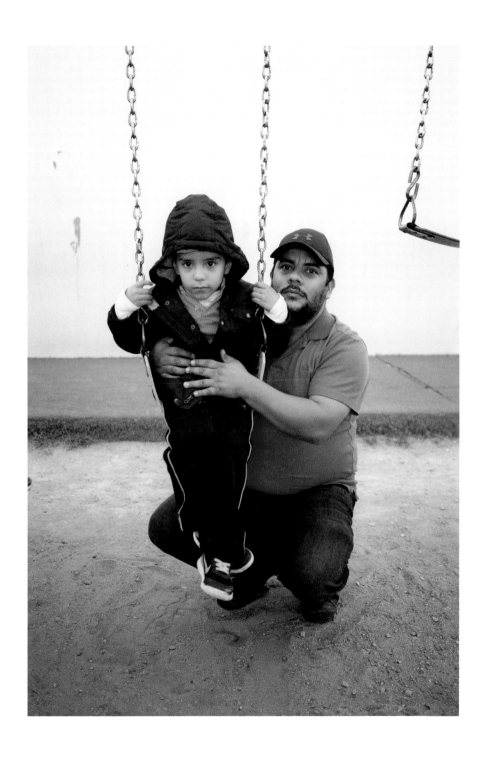

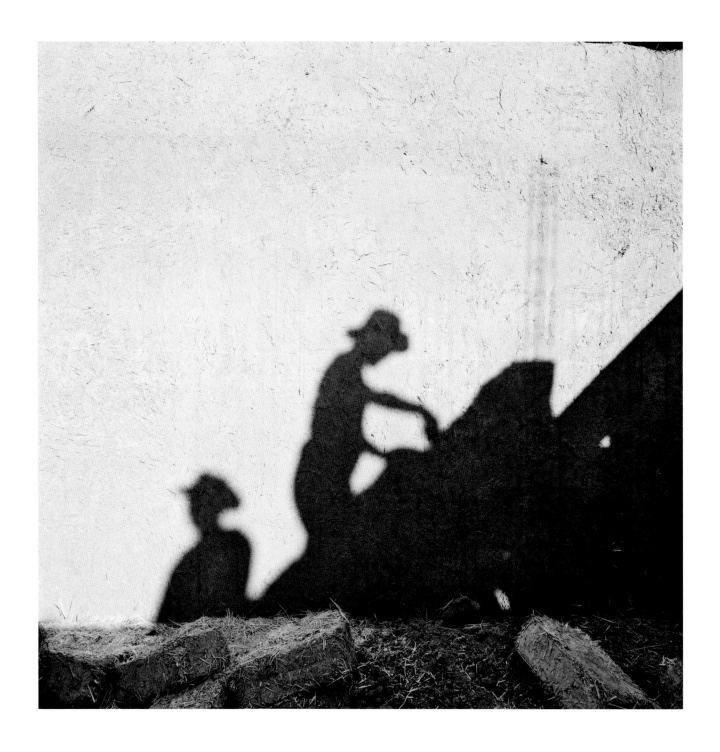

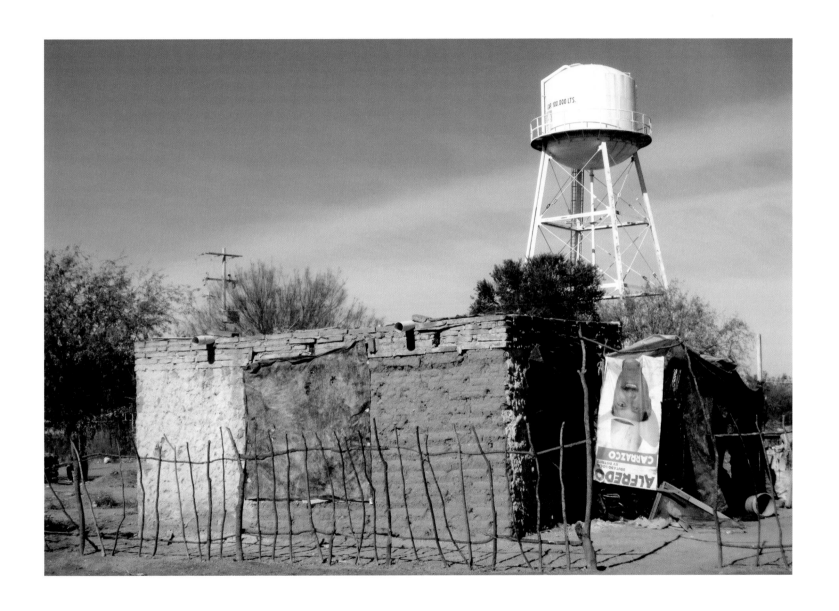

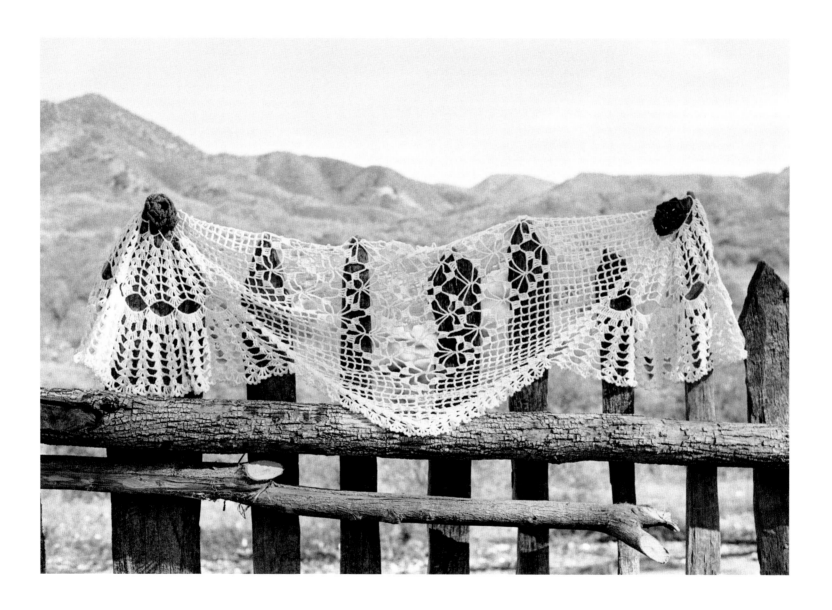

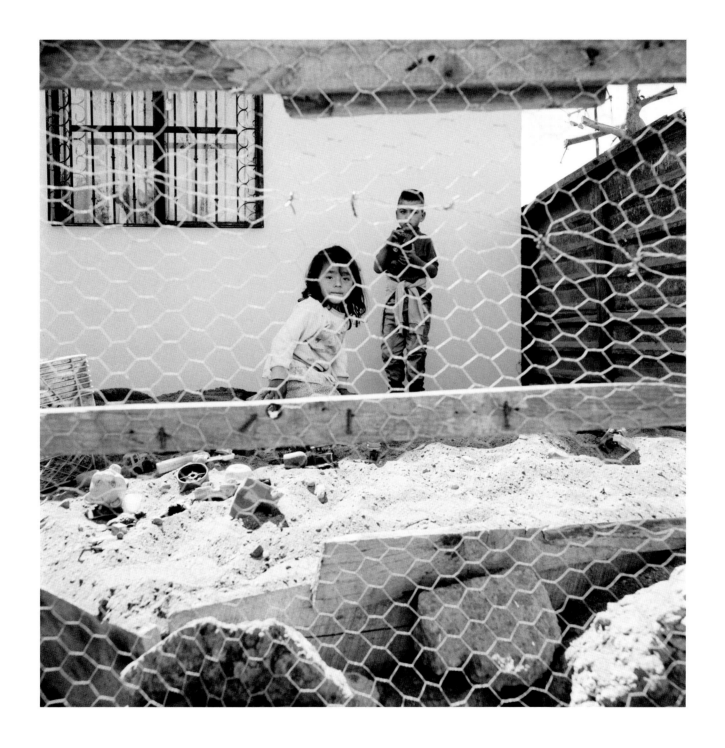

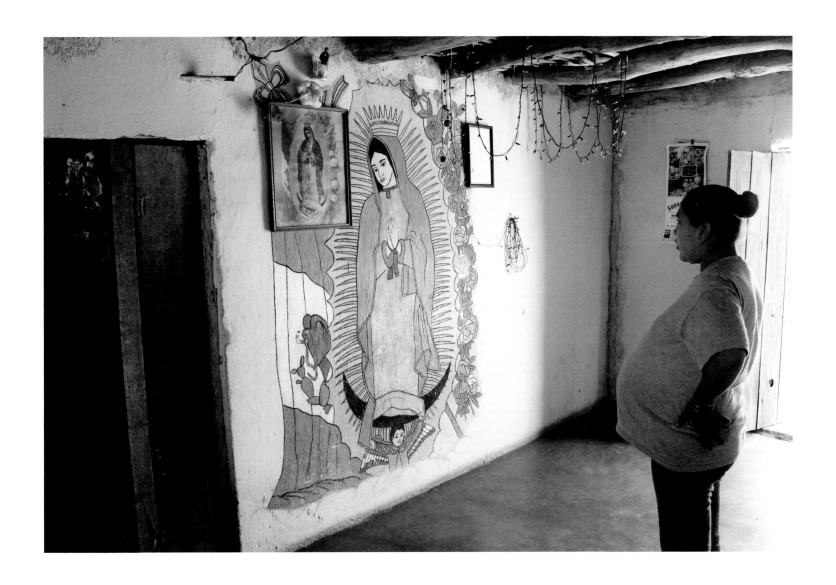

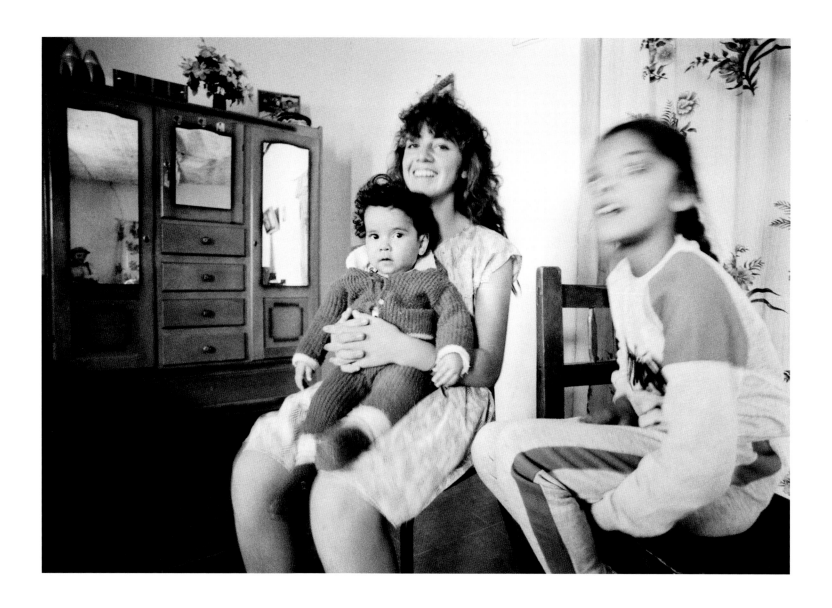

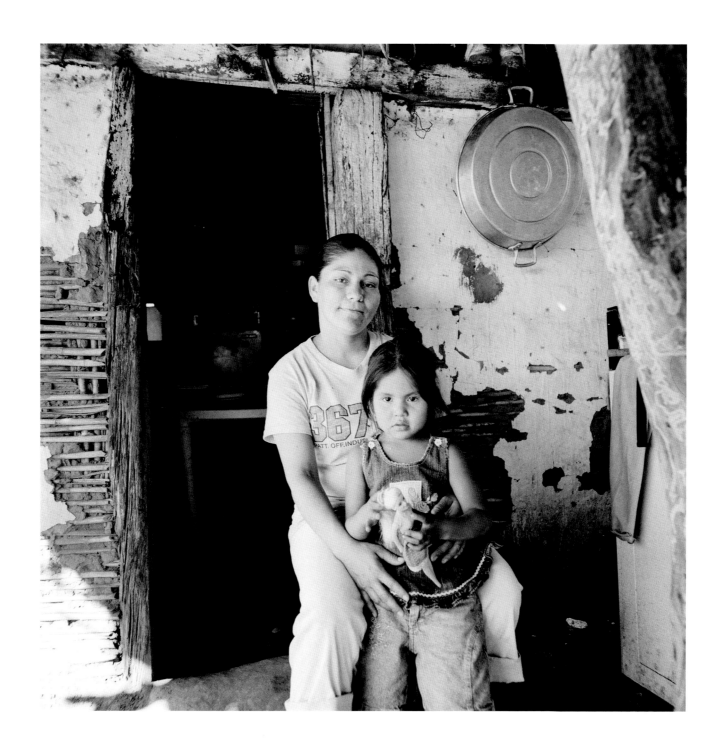

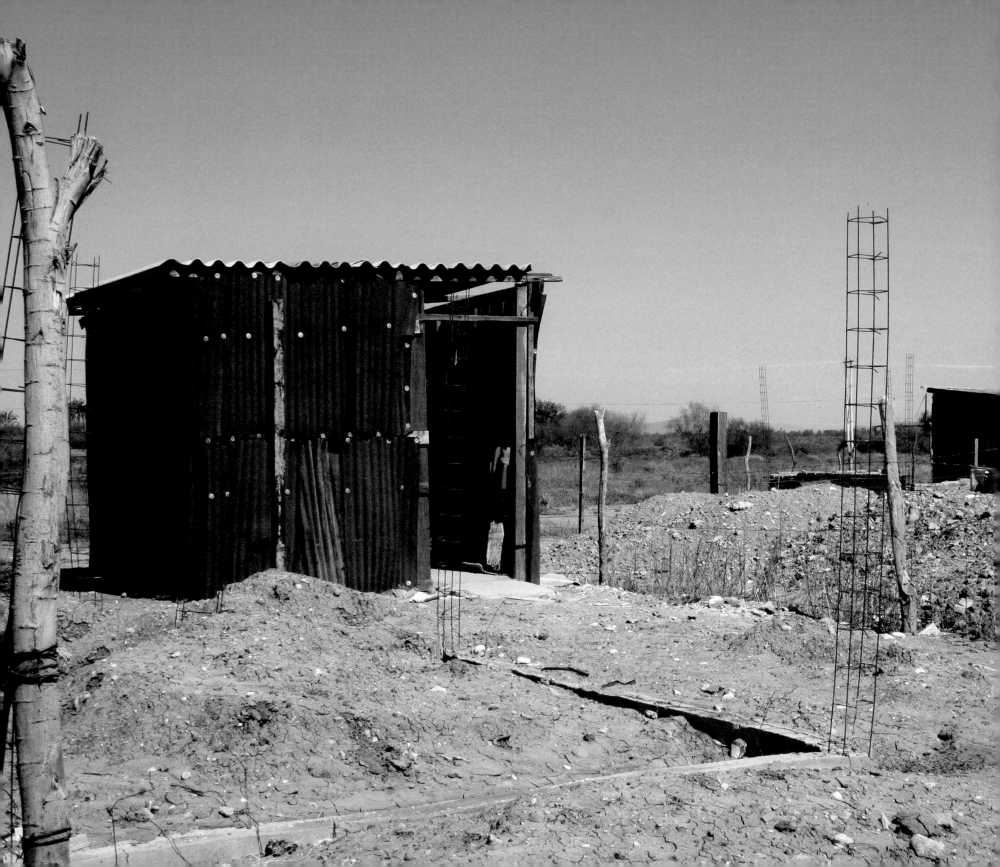

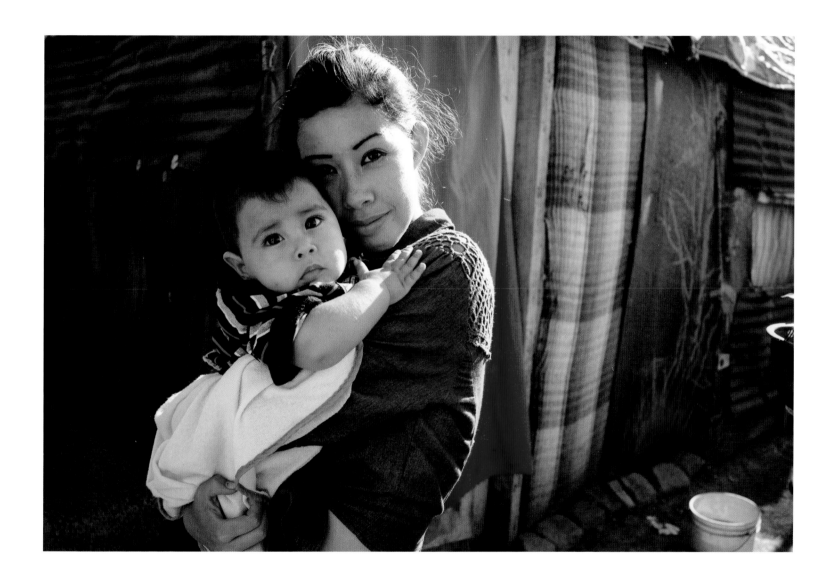

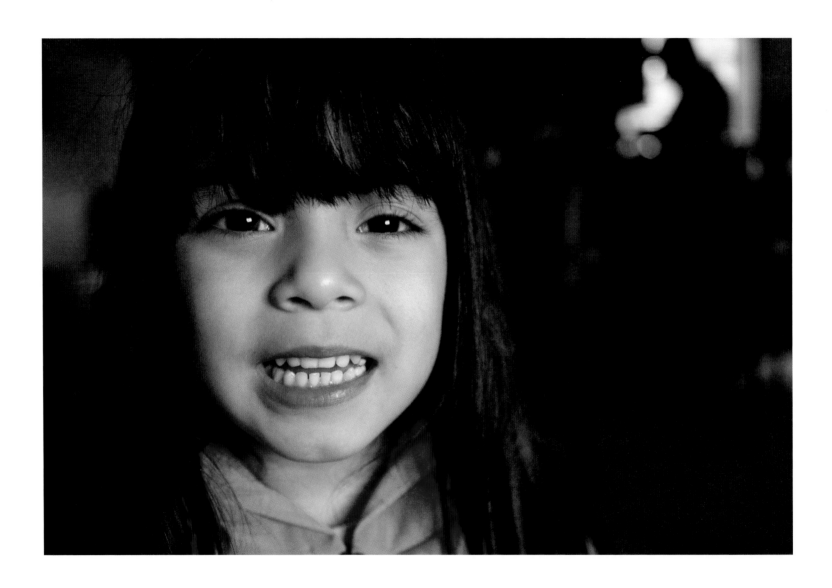

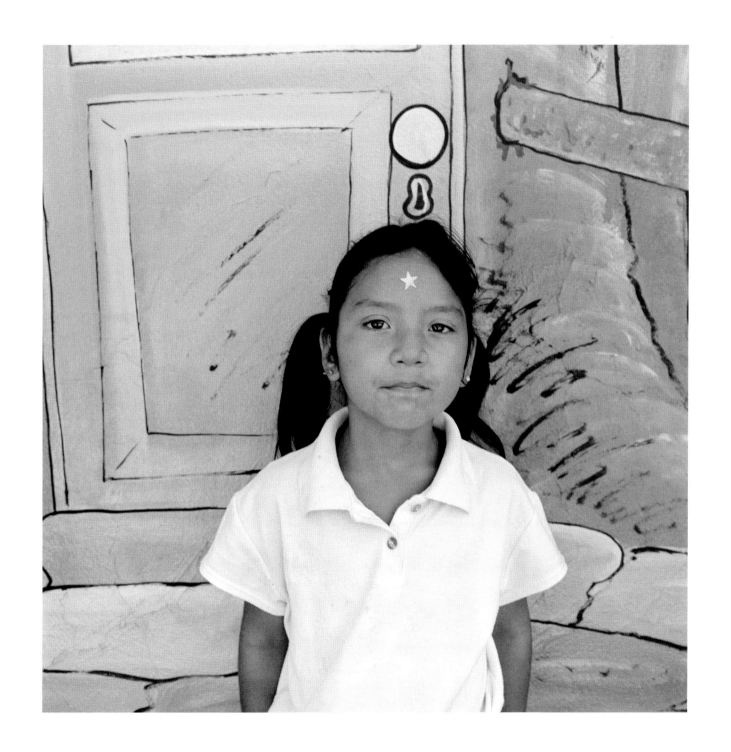

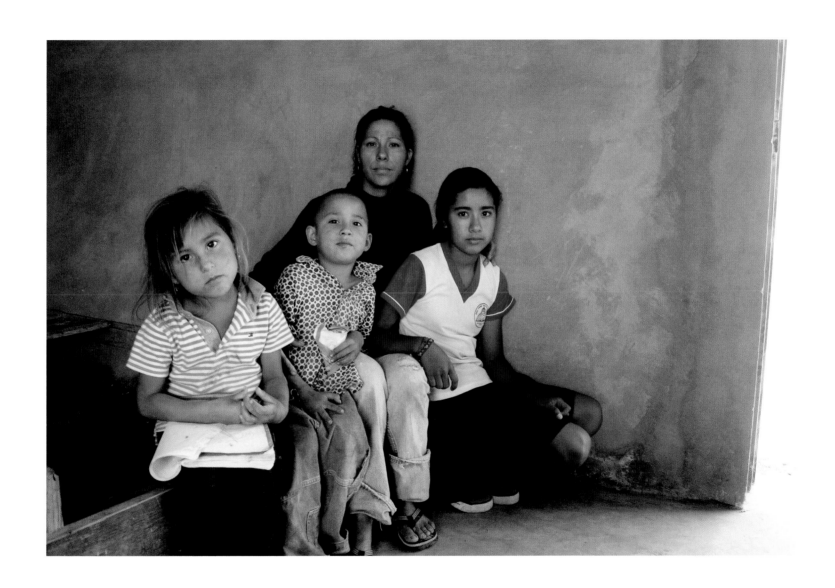

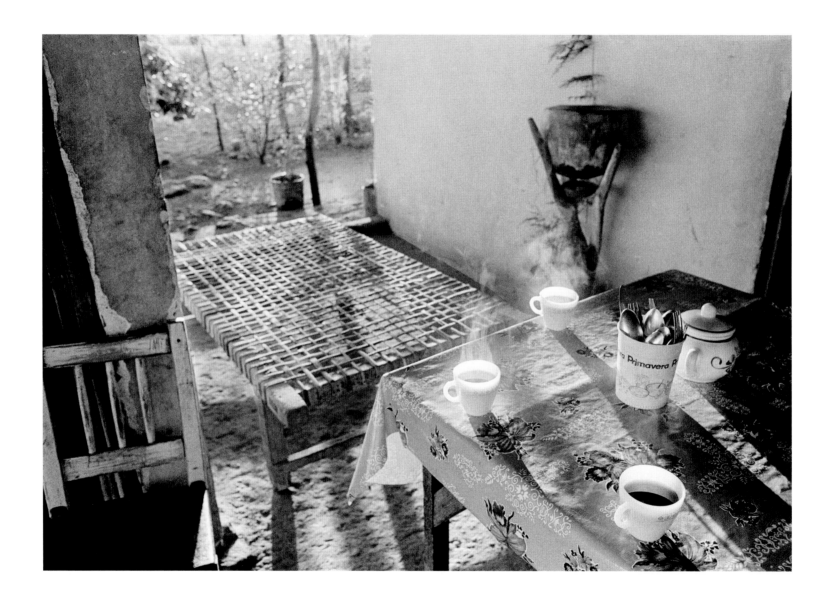

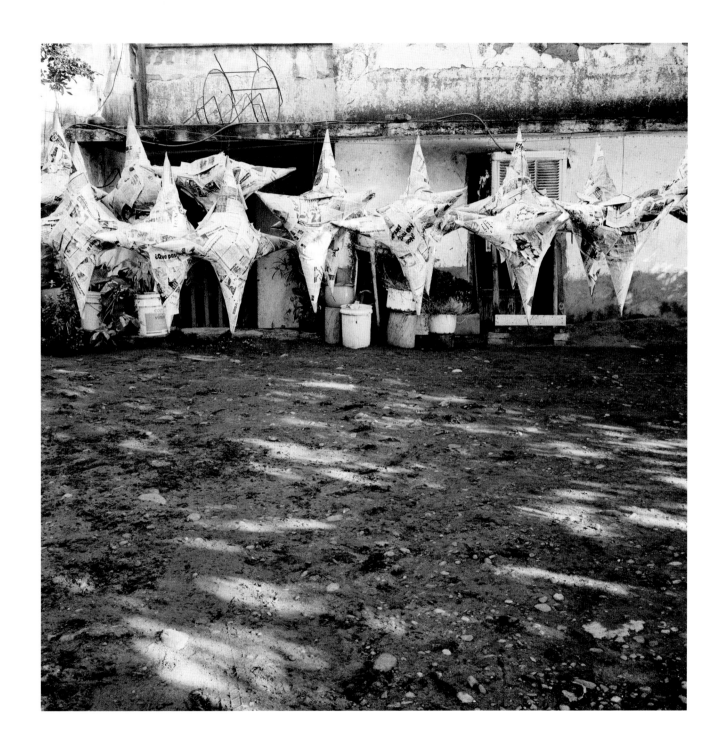

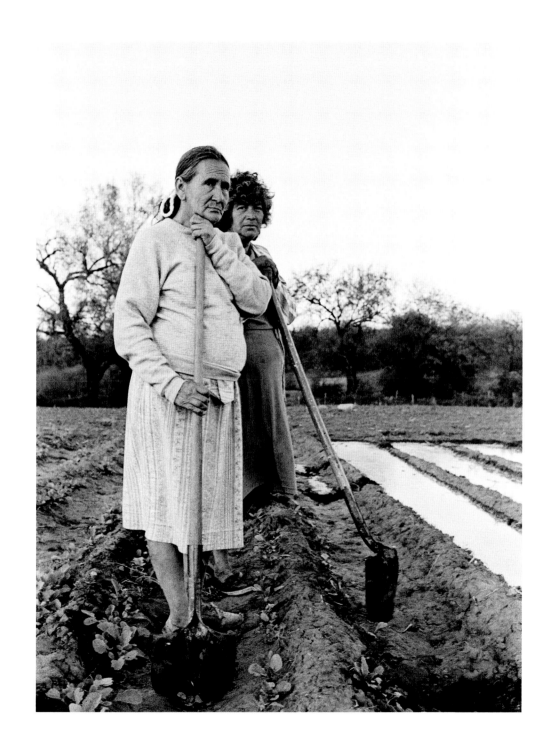

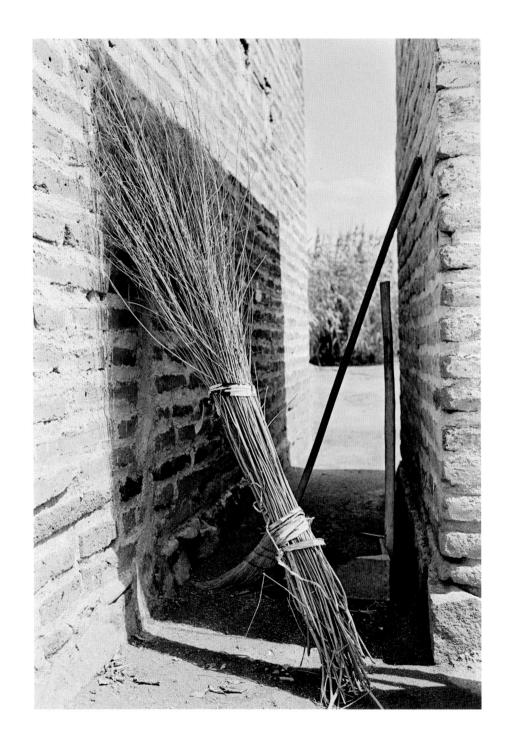

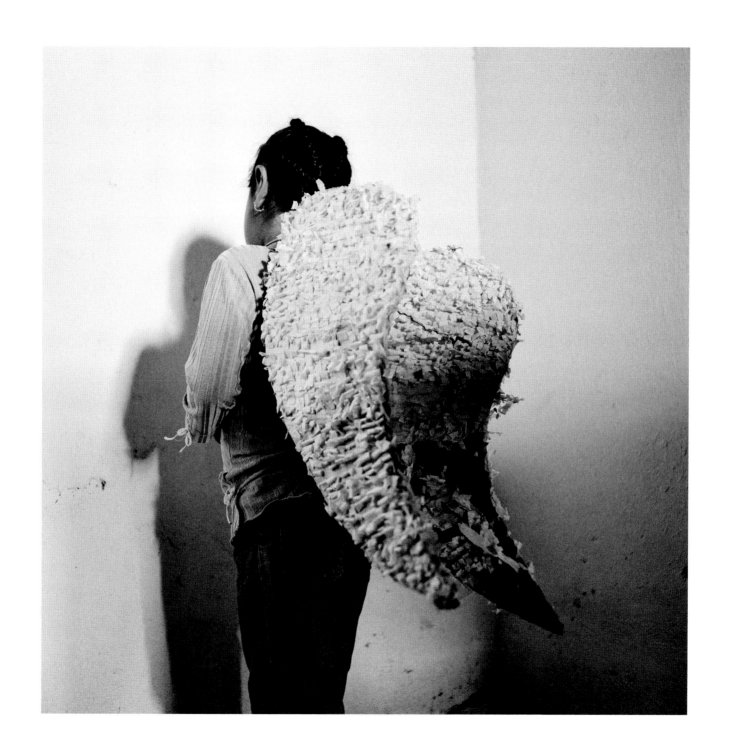

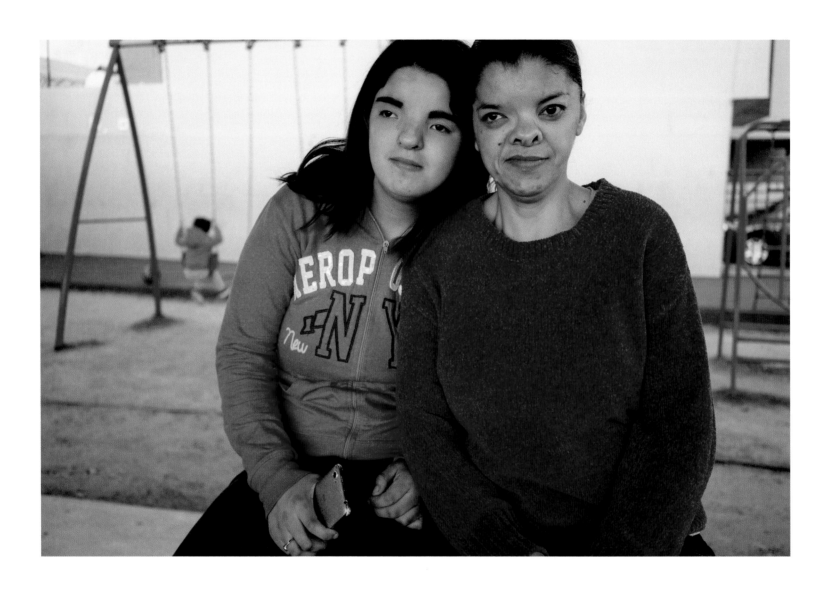

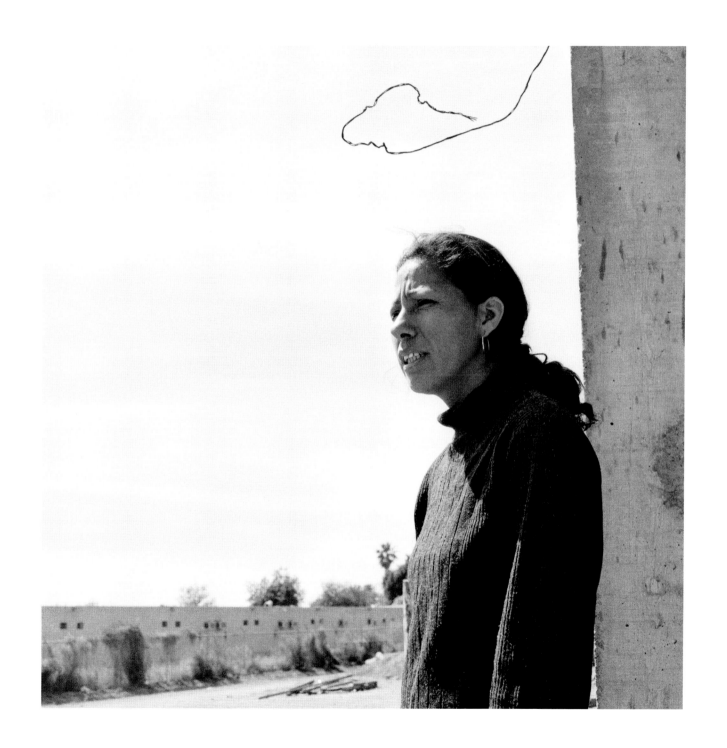

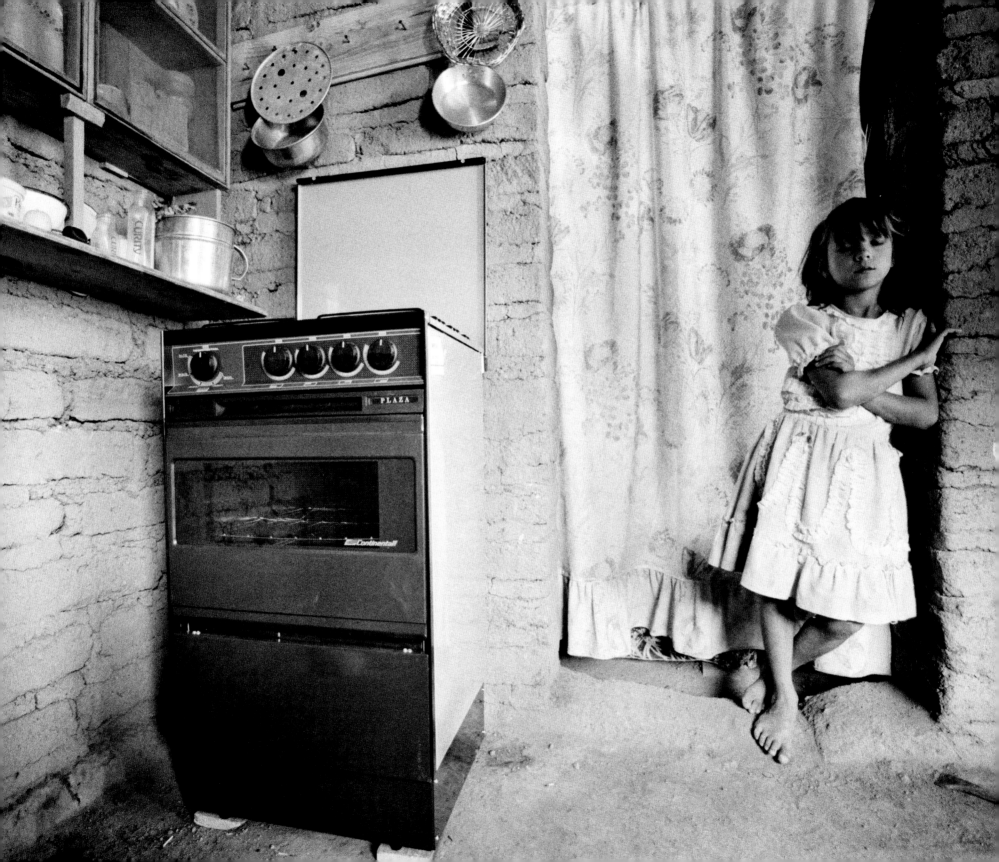

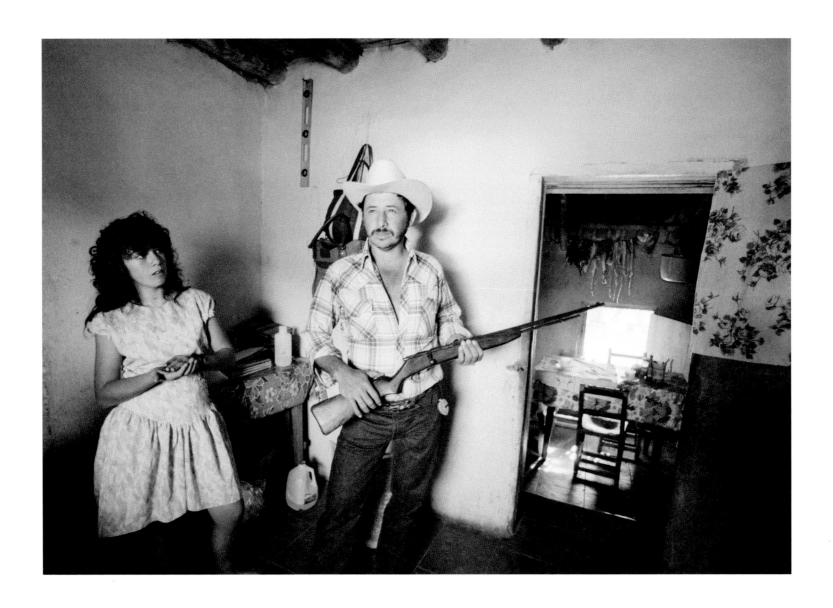

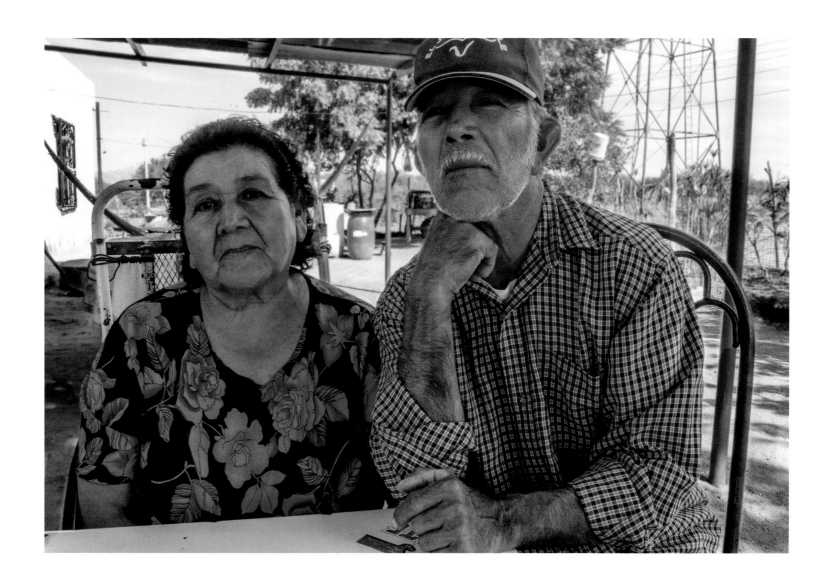

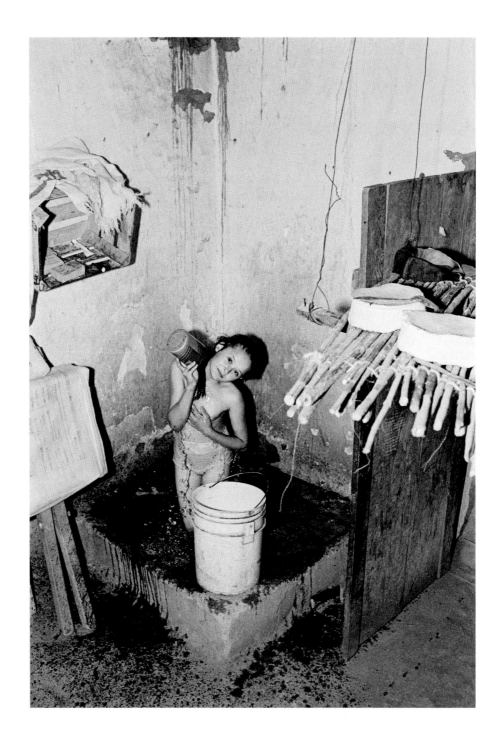

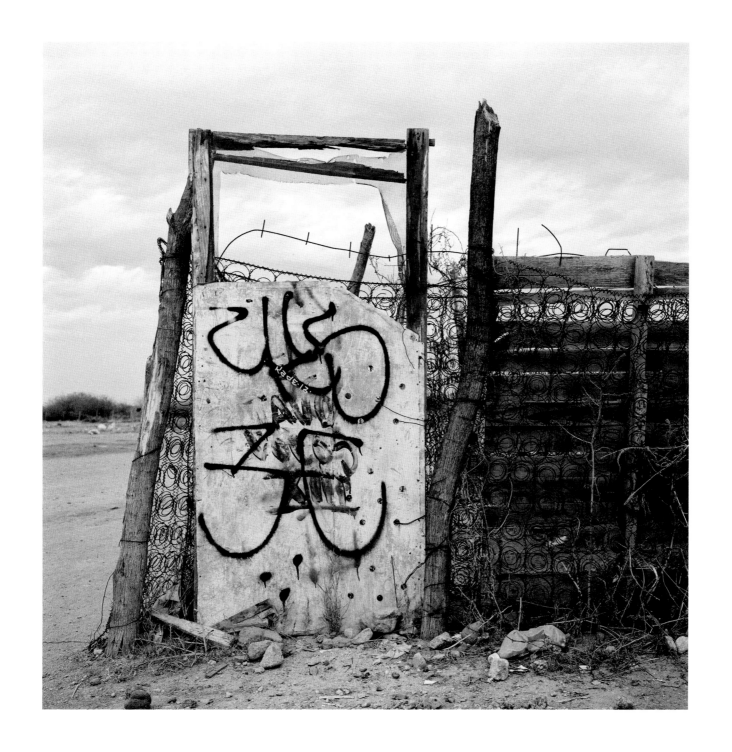

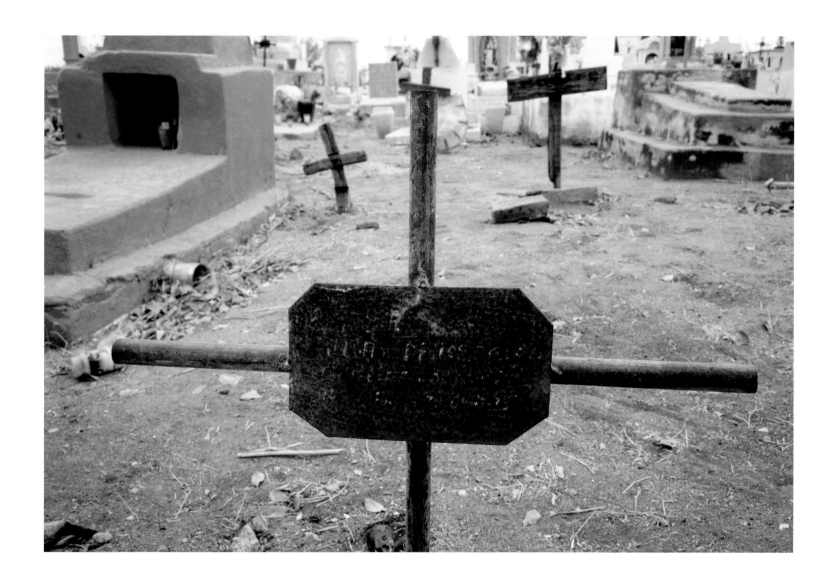

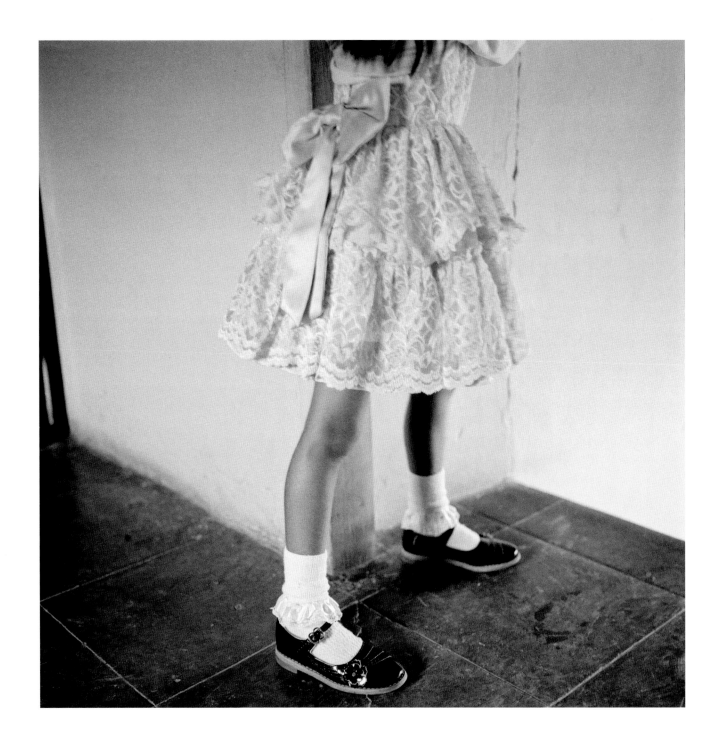

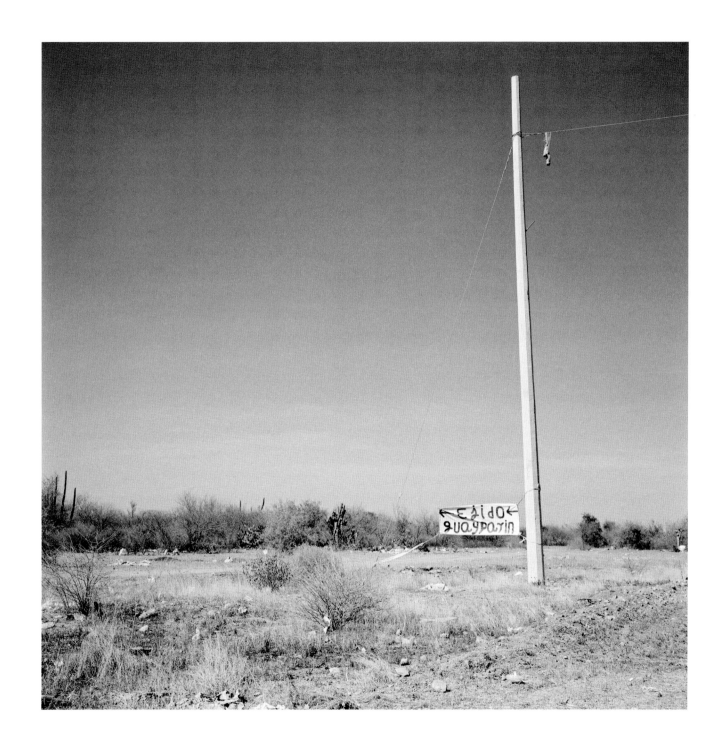

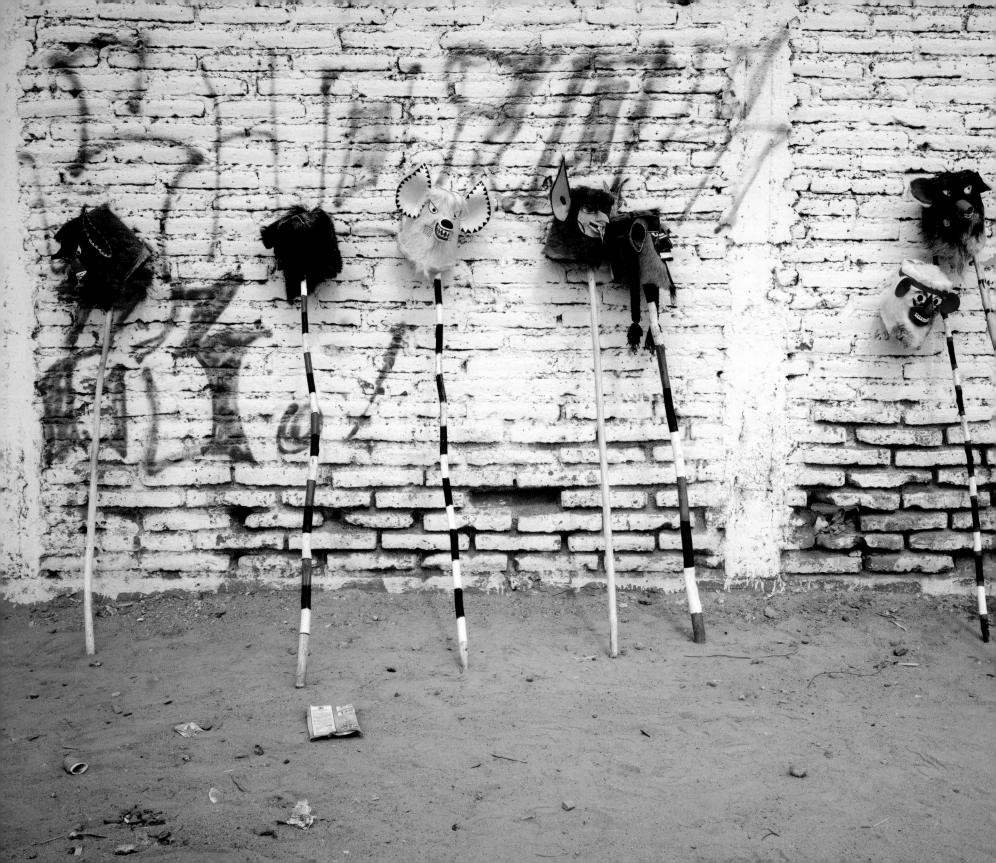

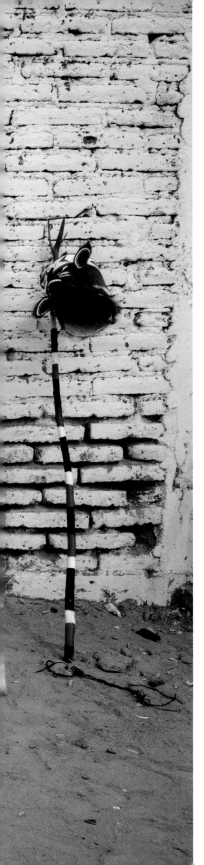

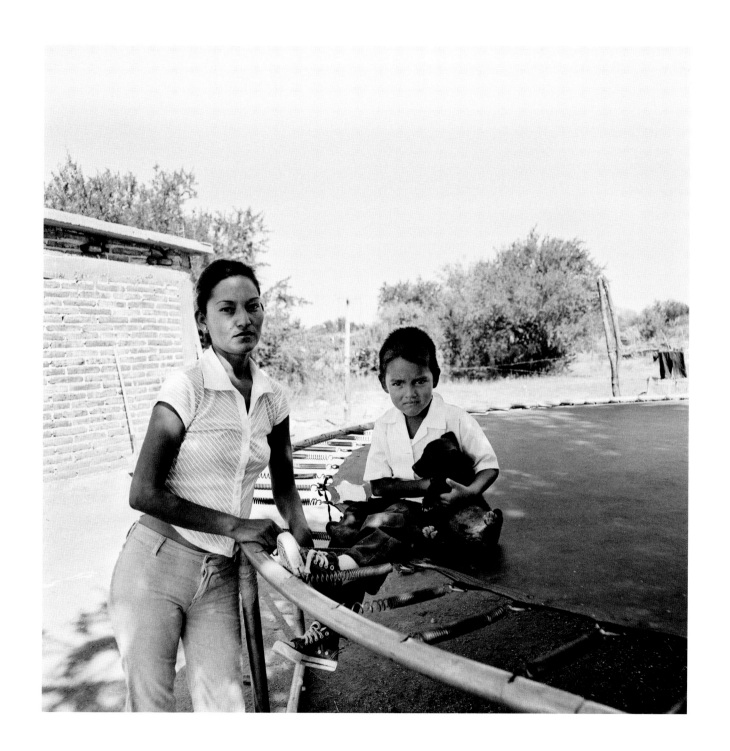

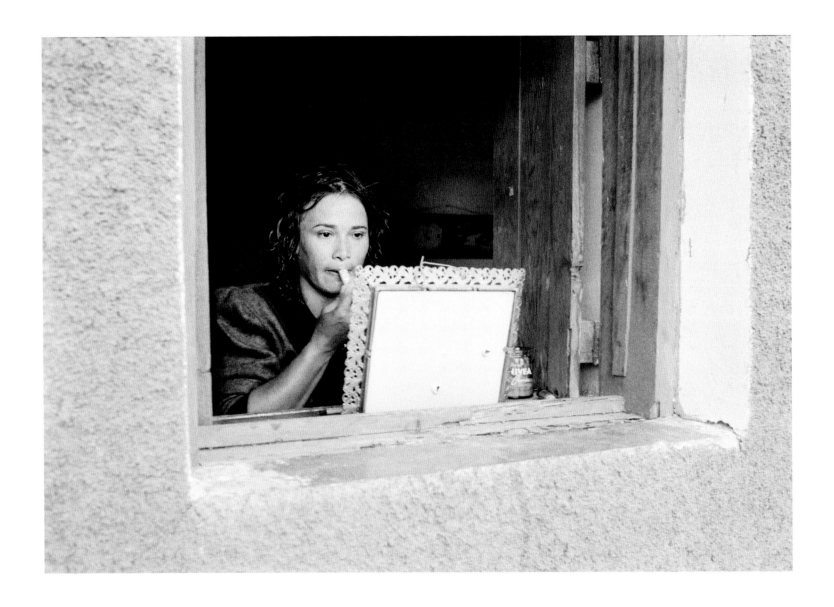

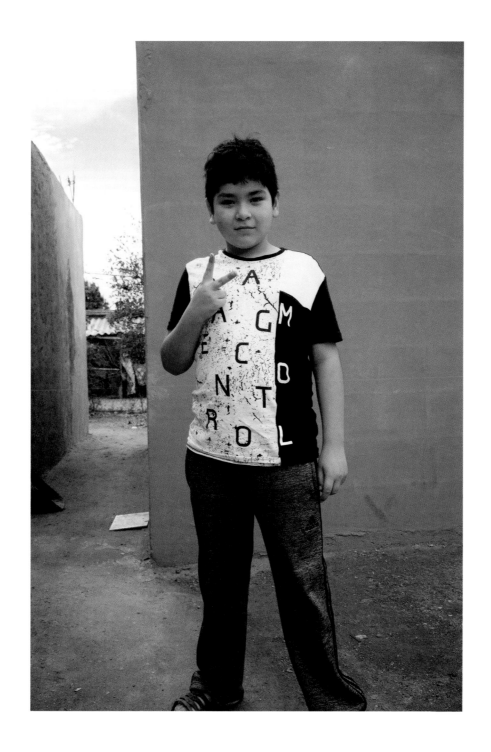

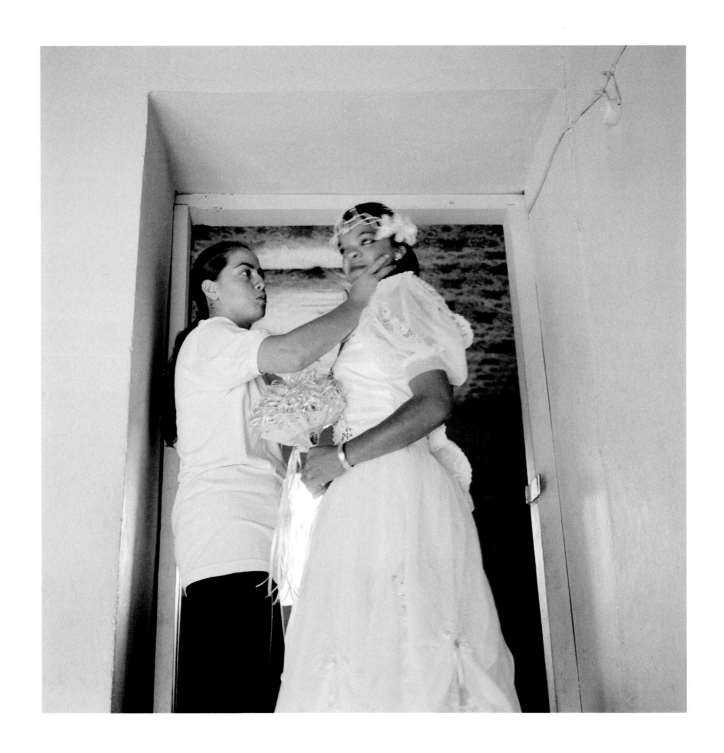

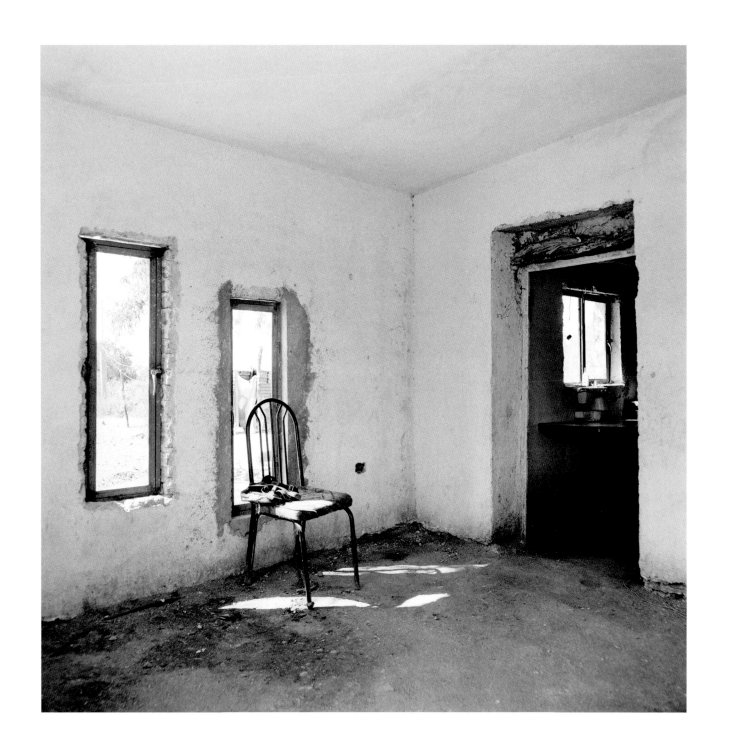

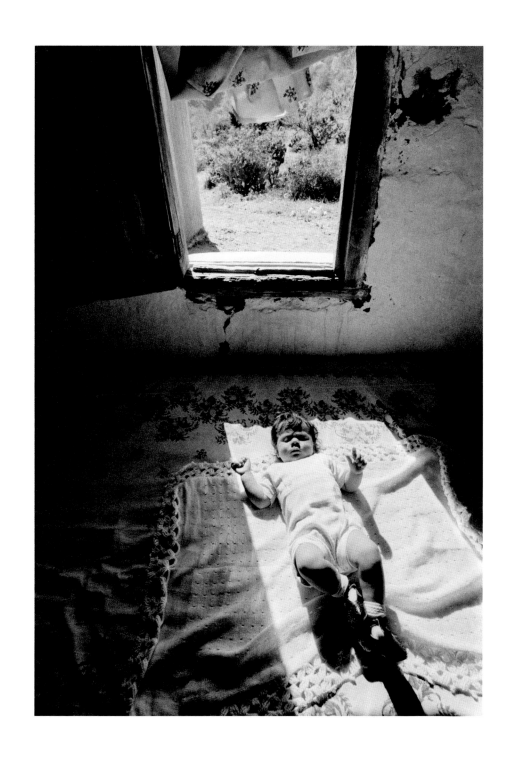

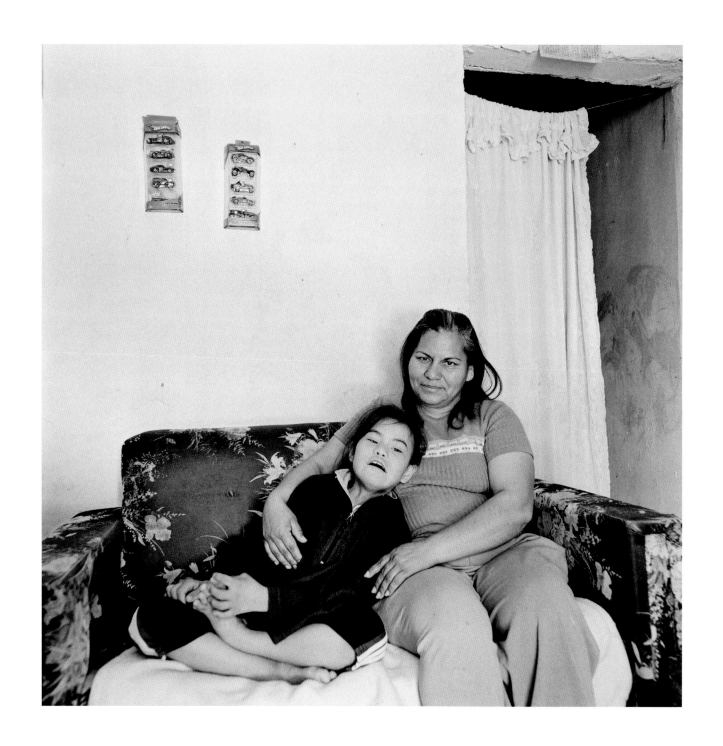

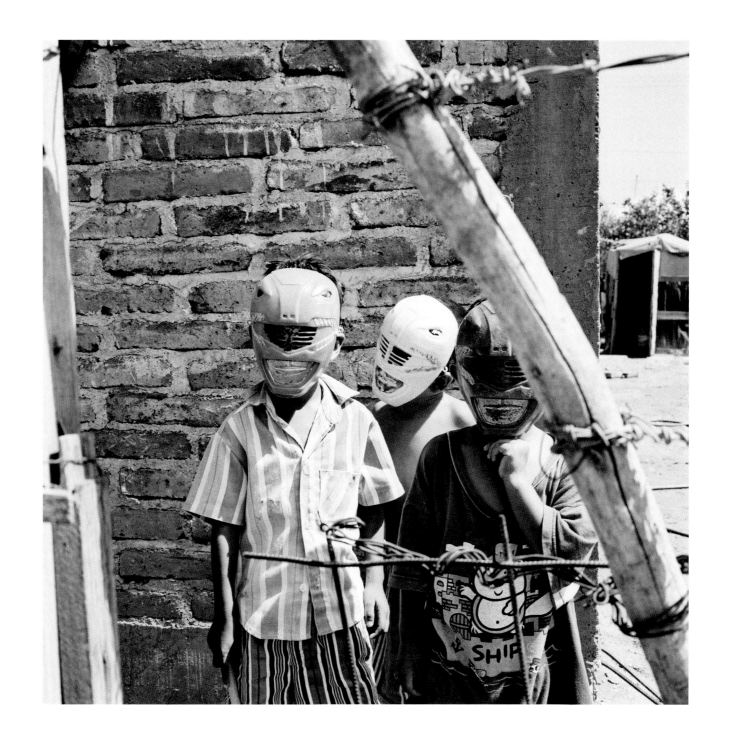

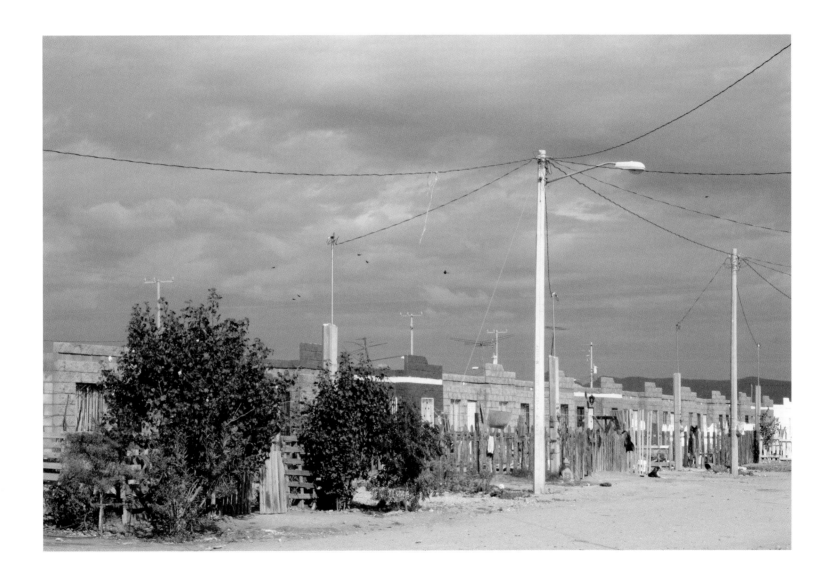

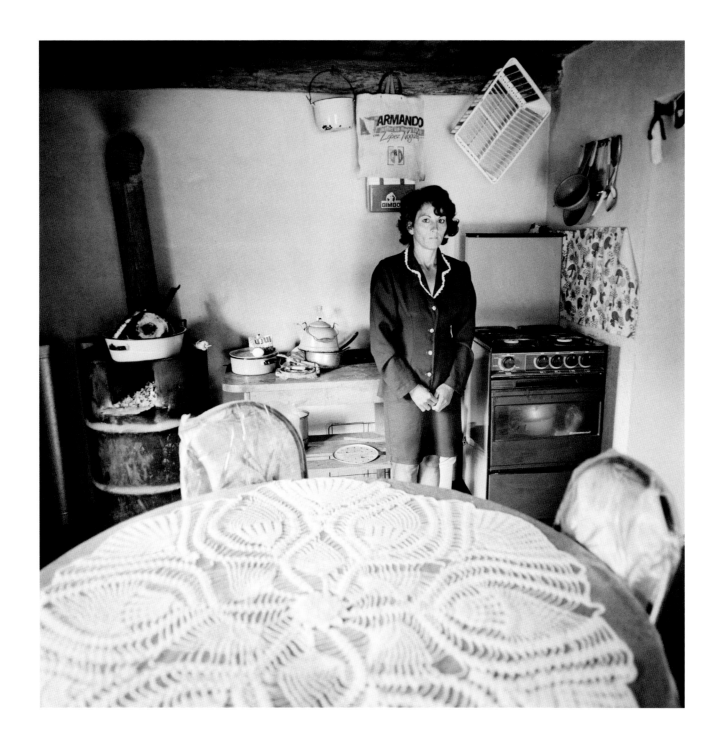

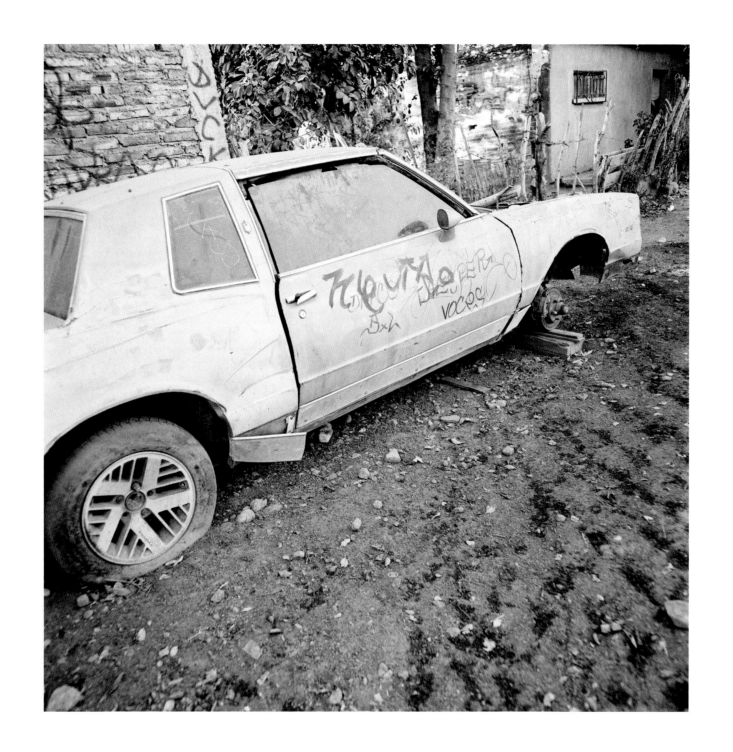

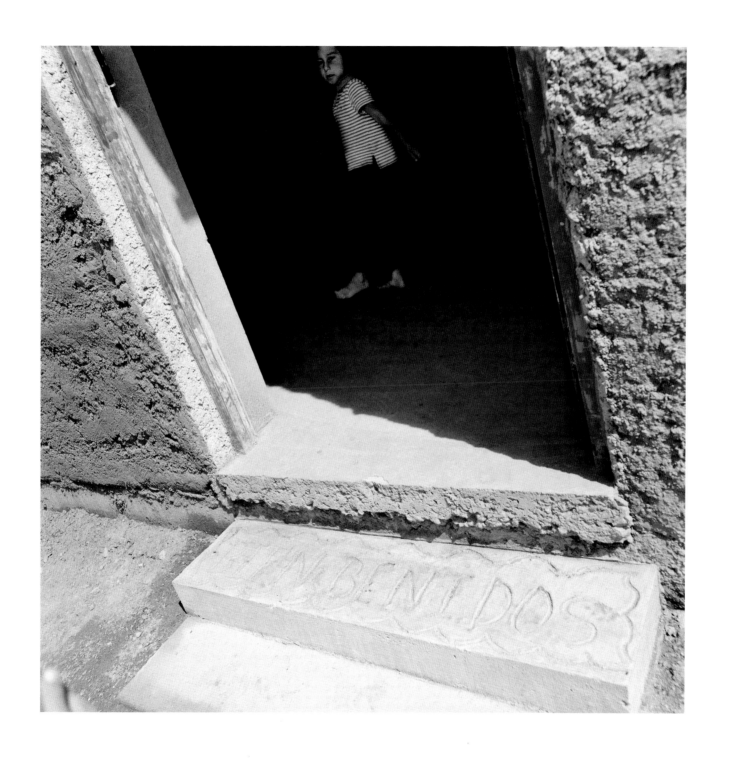

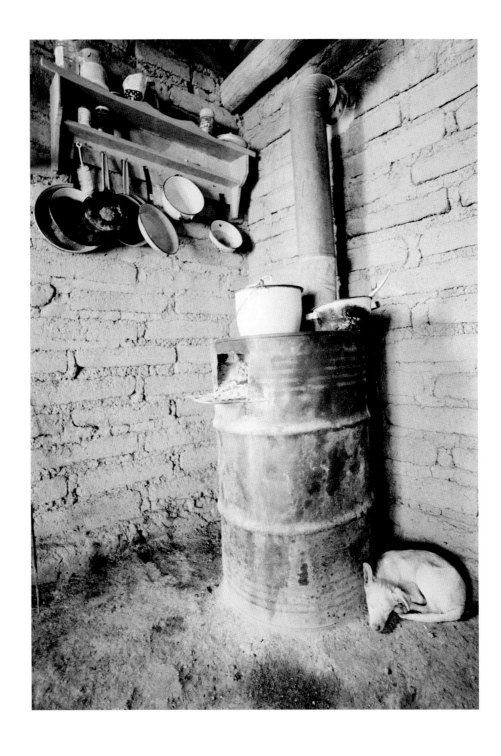

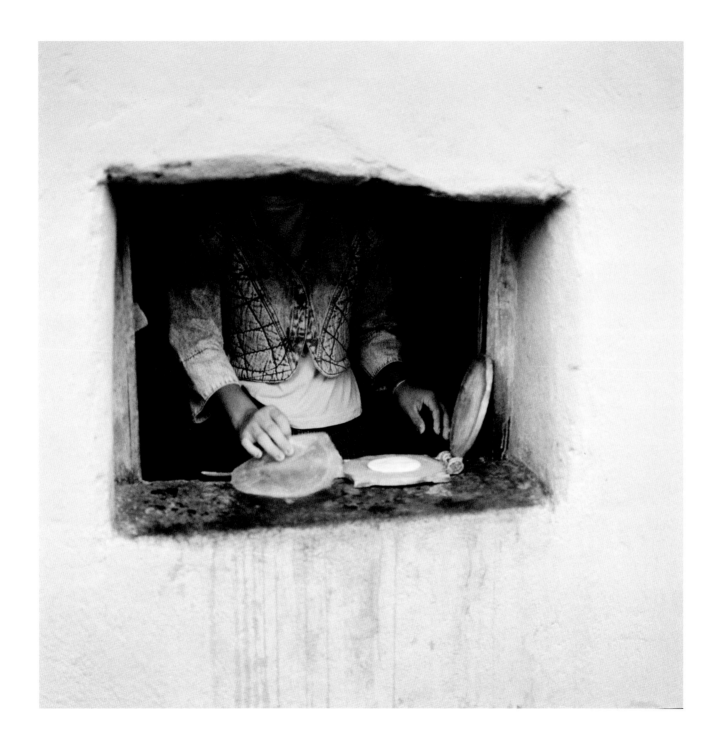

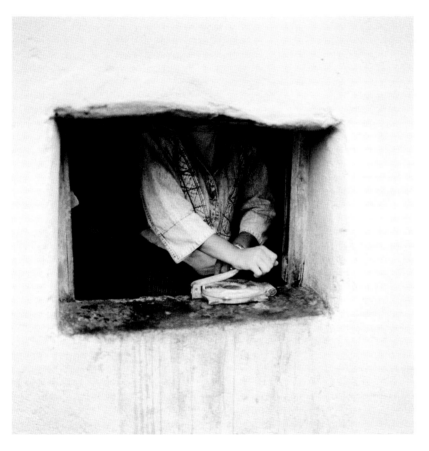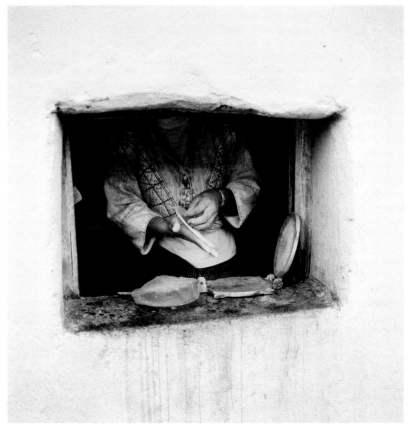

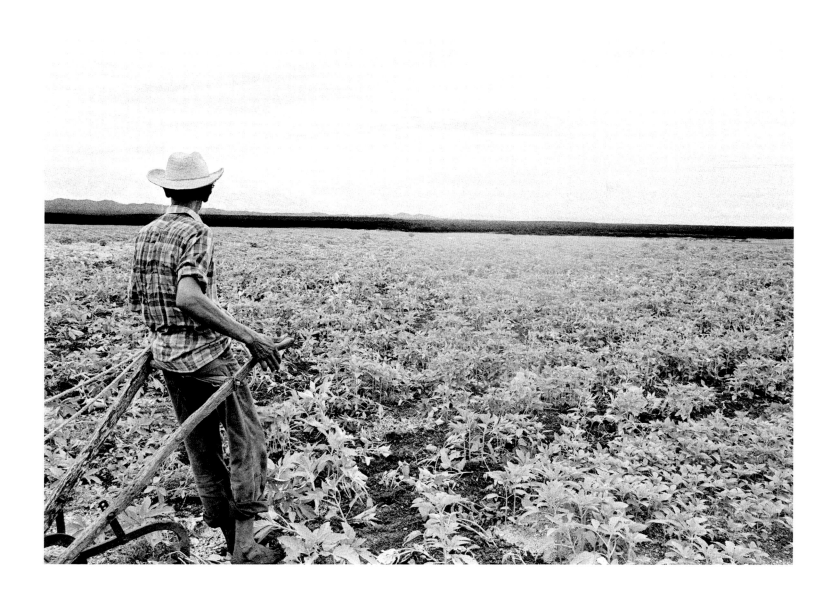

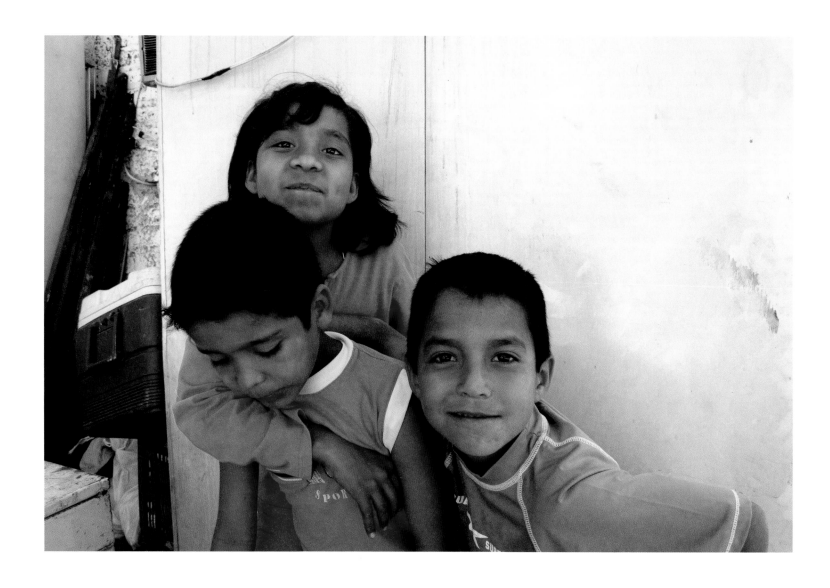

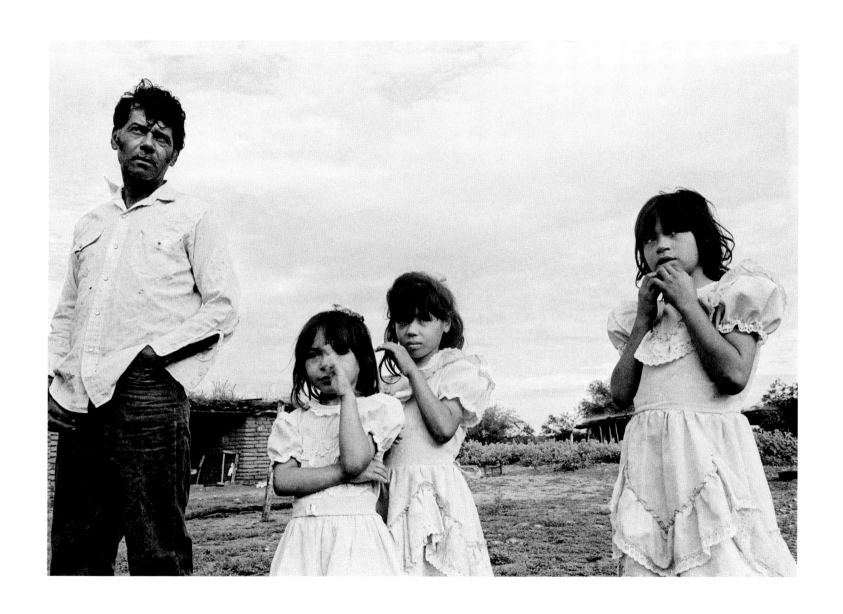

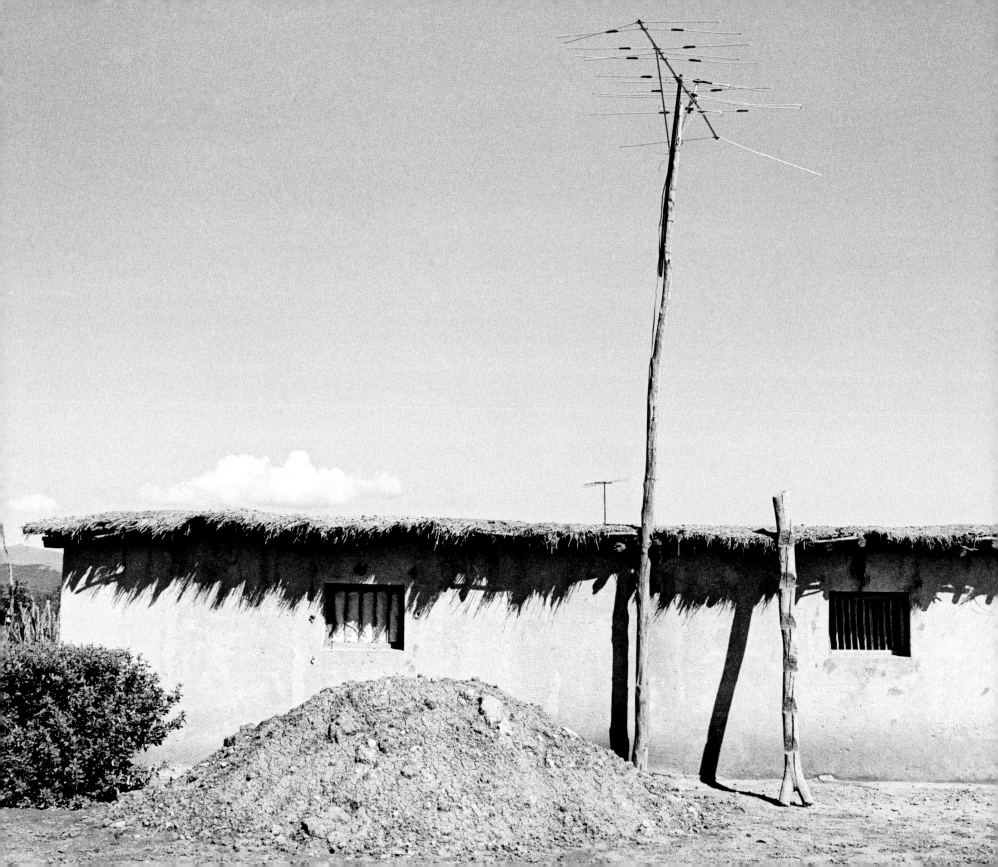

From Village to City

Amparo Wong Molina

I cannot say which are the best years of my life, whether it was when I lived in the village, getting up at dawn to bring water from the stream and grinding *nixtamal* (corn dough) to make tortillas, or now, when I'm up against the clock, handling my work both as a mother and as a working professional. I have been doing the work of a housewife since my childhood, work that I combined with the fun a girl of 9 or 10 can have in a village where you breathe clean air, you have enough freedom and space to run, you hear the sound of the trees swaying with the wind and the wonderful song of birds; where in the evenings I counted the stars and watched the brightest ones. I don't remember, then, having the sort of overwhelming activities that nowadays seem to arise.

I grew up in an adobe house with two rooms that we used as bedrooms…but ah, a huge patio where we bunked outdoors in the summer evenings. From those bunks we contemplated the sky. I have never observed with so much attention that huge, wondrous stratum with its luminous gleams. During the spring, the moon in all its splendor would shine forcefully, as if to compensate for those dark nights when I could only get around with a flashlight. When I was 9 my mother died in a terrible car accident, leaving to our father those of us who were still at home: myself, two brothers, one older than me, and my younger sister, who had survived the accident. Then the nights grew somber and less warm. The sleep-outs in the patio were less frequent, it seemed that the moon had gone out; my only light was from an oil lamp that I placed close to me so I could do my homework, when I had finished the housework.

In the morning, before going to school I began my household chores, hurried and a little drowsy as I ground the *nixtamal* so I could make tortillas for breakfast; before I was allowed to go to school, I had to go to the stream and fill two or more clay pots with water for us to drink.

I attended my school regularly without having eaten, then during "recess" time I went home for breakfast; sometimes we had eggs or beans. My father used to keep in reserve sacks of corn and beans, so at least we never lacked for beans and tortillas, except rarely, when the milling had not produced enough.

So I turned 15, then 16… I graduated from a *telesecundaria* (a junior high school with a televised or recorded teacher) and then that was it, I was just supposed to wait until someone asked to marry me. I had an interest in continuing to study, but I had no way to leave the town for the city. A sister who lived in the city was my only hope, although she and her family barely got by, living day to day in a two-room house. Time passed and sometimes I forgot about continuing my studies, because I didn't see my father making any effort to send me to school. At first he tried to point me toward a good match. I found out that an acquaintance wanted permission to court me; it was an older man, about 40, a rather prosperous cattle rancher who had more than 40 heads of cattle. Of course I was indignant. I was just a young girl, 16 or 17 years old.

For me it was not enough to wait for a good match, I wanted to work in something where I could earn money. One day I went to the municipal president looking for a job, and I offered to work as a preschool teacher. Since in my village there was no teacher for this level, I was given a voucher to buy materials I could use as a teacher. I had only finished junior high school, but I thought I could teach the little ones something. In the pueblo there was nothing but a multilevel primary school and the *telesecundaria* junior high school. After I had worked the rest of the school year, I took part in a CONAFE program (Consejo Nacional de Fomento Educacional / National Council for Educational Promotion) for one year, where I obtained a scholarship. Finally, at age 21, I had the opportunity to study for a high school degree. I got a job, because the scholarship was not enough, and thanks to that I was able to finish my studies. Then I moved to Hermosillo, the capital of Sonora, to go to the university, always having to work at a job before doing my studies.

I was about to finish my undergraduate studies, and doing my social service, when I found a job as a cashier at a supermarket. There I met another employee, the man who would become my future husband. I was going through a stage of loneliness, away from my family, with a boyfriend or ex-boyfriend I never saw. In addition, I had trouble finding enough money to pay for my studies… "But that's no problem, I'll get work," I thought, and following my

instincts, responsibility and drive, I was able to finish my undergraduate studies. He was at the graduation ceremony, escorting me as my boyfriend.

Some time later he would accompany me when we left the supermarket where we both worked. He followed me in his father's van, I drove a little car without license plates. Sometimes we stopped at the point where he had to take a different road. We didn't want to say goodbye, we wanted to stay there. Maybe we felt lonely, maybe we'd had a romantic setback, or a wound to heal… The truth is, without protocols or permission, we allowed ourselves to express our affection.

After a while, our goodbyes were longer; he no longer saw me partway home, but all the way. By midnight, I saw it as unnecessary for him to leave, sometimes I asked him to stay. I don't remember when he accepted my invitation, both of us somewhat fearful, aware of what might happen—and without thinking of it as a permanent commitment, we risked it.

I thought of immorality at 26 years of age, for him to stay living at my house when we weren't married. I came from a small-town family, with deeply rooted puritanical customs. My family came from a town in the mountains of Sonora; I was number nine of ten siblings, an orphan, who had managed alone for several years, no matter what the gossips might say. After having left home to live in the city, in search of education and opportunities, I was able to start my own family. My husband and I have been together for close to 13 years now. Despite the fact that our relationship had gotten off to a risky start, we have lived a life without major problems. I have a beautiful family. After a long wait a pair of twins arrived, and two years later my youngest daughter. For the last 13 years I've had an interest in science, so I decided to study for a masters, which gave me the opportunity to continue teaching. For the past 10 years I have been working at the University, where I teach science, among many other activities. Although it's true that I have achieved the dreams I longed for, I must say that life in the countryside is incomparable; it is lived, it is enjoyed in all its splendor. I think I must learn to live again as I did there. I recently have begun to spend a few minutes writing, which I am finding fascinating and very relaxing.

Amparo Wong Molina is a graduate in Chemical Sciences from the University of Sonora. She obtained a Masters Degree in Materials Sciences in the Department of Polymers and Materials Research. She published the scientific article "Interaction of Calf Thymus DNA with a Cationic Tetrandrine Derivate at the Air-Water Interface" in *Biomedical Nanotechnology* Vol. 4, No. 1, 2008. Currently, she is a professor at the Technological University of Hermosillo in the Paramedics Department, where she teaches classes in Biology and Chemistry-Biochemistry. She participates in developing projects that contribute to the certification of educational programs, outreach, and radio and magazine pieces about science.

Del Pueblo a la Ciudad

Amparo Wong Molina

No puedo decir cuáles son los mejores años de mi vida; si cuando vivía en el pueblo madrugando a traer agua del arroyo y moliendo nixtamal para hacer tortillas, o ahora que estoy contra reloj, para atender mis labores de madre y profesionista. Las labores de ama de casa las he venido realizando desde mi infancia; trabajos que realizaba conjugados con la diversión que una niña de 9–10 años pueda tener; en un pueblo donde respiras aire limpio, donde tienes la libertad y el espacio suficiente para correr, para escuchar el ruido de los arboles al mecerse con el aire, el canto maravilloso de los pájaros; ahí donde por las noches contaba las estrellas y observaba las más brillantes. No recuerdo haber tenido entonces las abrumadoras actividades que hoy en día suelen presentarse.

Crecí en una casa de adobe con dos habitaciones que usábamos como dormitorios, ah…pero un patio enorme que en las noches de verano era nuestros camarotes. Desde esos camarotes contemplábamos el cielo y las estrellas, nunca más he observado con tanto detenimiento esa enorme y maravillosa capa con destellos luminosos. Durante la primavera la luna en todo su esplendor alumbrando con gran potencia, como si quisiera compensar aquellas noches oscuras, en las que me podía desplazar solo con una linterna. A la edad de 9 años mi madre falleció en un terrible accidente automovilístico, dejándonos en casa con nuestro padre a mí y a dos hermanos, uno mayor que yo, y la décima de la familia que había sobrevivido al accidente. Entonces las noches se tornaban menos cálidas y más sombrías. Los camarotes en el patio ya no eran frecuentes, parecía que la luna se había apagado, solo me alumbraba una lámpara de petróleo la cual ponía muy cerca de mí, para realizar mis tareas de la escuela, cuando ya había terminado las labores de ama de casa.

Durante la mañana antes de ir a la escuela me disponía a realizar mis tareas del hogar, apurada y un poco amodorrada hacía la molienda de nixtamal con la que haría las tortillas para el desayuno; condicionadamente antes de ir a la escuela, debía ir al arroyo y llenar al menos dos vasijas de barro con agua para beber.

Asistía a mi escuela regularmente sin haber probado alimentos, luego después de un tiempo en la hora del "recreo" regresaba a desayunar a casa, a veces teníamos huevos para desayunar o frijoles. Mi padre solía tener reserva de costales de maíz y frijol, por lo que a menos frijoles y tortillas nunca faltaban, solo en alguna ocasión donde la molienda no había resultado suficiente.

Así cumplí 15… 16… años, me gradué en la Telesecundaria y ya no había más, solo esperar un postor para casarme. Yo tenía interés por seguir estudiando, pero no tenía posibilidades de salir del pueblo a la ciudad. Una hermana que vivía en la ciudad era mi única esperanza, aunque ellos apenas vivían al día en una casa de dos habitaciones. Pasaba el tiempo y en ocasiones yo me olvidaba de seguir mis estudios, pues no veía empeño de mi padre por mandarme a estudiar. Antes se preocupaba por acercarme a algún buen partido, en alguna ocasión me enteré que algún conocido pediría permiso para cotejarme, era un viejo de aproximadamente 40 años, un ganadero que tenía un rancho un poco más próspero que el equivalente a uno de 40 cabezas de ganado. Por supuesto que me indignaba, yo apenas era una jovencita de unos 16–17 años.

Para mí no era suficiente esperar un buen partido, quería trabajar en algo donde percibiera un ingreso. Un día acudí con el presidente municipal en busca de trabajo y me ofrecí a realizar labores de maestra de preescolar, ya que en mi pueblo no había maestro para este programa, apenas y conseguí un vale para canjearlo por material que utilizaría en mi experiencia de educadora. Solo había terminado la secundaria, y pensaba que podía enseñarles algo a los pequeñines. En el pueblo difícilmente se tenía una escuela primaria multinivel y una telesecundaria. Después de haber trabajado el resto del ciclo escolar, participé durante un año en un programa de CONAFE (Consejo Nacional de Fomento Educativo) donde obtuve el beneficio de una beca. Por fin, a la edad de 21 años tuve la oportunidad de ir a estudiar el bachillerato. Empecé a trabajar porque la beca no era suficiente, gracias a ello pude realizar mis estudios. Luego me mudé a Hermosillo, la Capital de Sonora, para ir a la Universidad, teniendo que atender siempre un trabajo antes que mis estudios.

Yo estaba a punto de terminar mis estudios de licenciatura, me disponía a realizar mi servicio social, tenía que trabajar y fue entonces cuando llegué a un supermercado, donde me emplearon como cajera, y ahí estaba él, otro empleado más. Estaba pasando una etapa de soledad, lejos de mi familia, con un novio o exnovio que casi nunca veía. Además de tener problemas de dinero para pagar mis estudios, ah, "pero eso no era problema yo me las arreglaba trabajando". Aunque siguiendo mi instinto de responsabilidad y con las ganas de querer salir adelante pude terminar mis estudios de licenciatura, él estuvo en la ceremonia de graduación acompañándome en papel de novio.

Tiempo después me acompañaba a la hora de salida del supermercado donde trabajábamos, me seguía en una camioneta de su padre, yo por mi cuenta en un cochecito sin placas, a veces parábamos antes de llegar a casa, porque él tenía que tomar otro camino. No queríamos despedirnos, queríamos estar ahí, tal vez nos sentíamos solos, tal vez teníamos una decepción amorosa, o una herida que queríamos sanar, lo cierto es que, sin protocolos ni permisos, nos permitíamos expresar nuestro afecto.

Pasado un tiempo las despedidas eran más extensas, él ya no me encaminaba a casa, ahora me acompañaba hasta ella. Al cabo de la media noche, veía innecesario que él tuviera que retornar a casa, alguna vez le pedí que se quedara, no recuerdo cuando aceptó mi invitación, ambos un tanto temerosos, conscientes de lo que pudiera resultar y sin pensar en que fuera un compromiso permanente, nos arriesgamos.

Pensaba en la inmoralidad a mis 26 años, quedarse él viviendo en casa, sin estar casados. Yo venía de una familia pueblerina, con costumbres muy puritanas arraigadas. Mi familia procedente de un pueblo internado en la sierra de Sonora, yo la hija número nueve de diez hermanos, huérfana, quien se las arreglaba sola desde hacía varios años a quien le importaba "el qué dirán". Después de haber salido de casa hacia la ciudad, en busca de educación y mejores posibilidades de vida pude formar mi propia familia, ahora mi esposo y yo llevamos cerca de 13 años juntos. A pesar de que nuestra relación fue un

tanto arriesgada de inicio, hemos decidido vivir una vida sin mayores problemas. Tengo una hermosa familia, después de una larga espera llegaron un par de gemelos y dos años más tarde mi hija más pequeña. Desde hace 13 años tomé interés por la ciencia, por lo que decidí estudiar un master, lo cual me dio posibilidades de continuar mi labor docente. Desde hace 10 años trabajo en la Universidad, donde enseño ciencia entre otro buen número de actividades. Si bien es cierto que he logrado tan anhelados sueños, debo decir que la vida en el campo es incomparable, se vive, se disfruta en todo su esplendor. Creo que debo aprender a vivir nuevamente como lo hacía. Recientemente dedico unos minutos para escribir, acto que me está resultando fascinante y muy relajante.

Amparo Wong Molina es egresada de Ciencias Químicas de la Universidad de Sonora, realizó estudios de maestría en Ciencias de Materiales en el Departamento de Investigación en Polímeros y Materiales. Realizó publicación del artículo científico "Interaction of Calf Thymus DNA with a Cationic Tetrandrine Derivate at the Air-Water Interface", *Biomedical Nanotechnology*, Vol. 4, 1-10 2008. Actualmente trabaja como profesora de la Universidad Tecnológica de Hermosillo en la carrera de Paramédico, imparte clases de Biología y Química-Bioquímica. Participa en el desarrollo de proyectos que contribuyen en la certificación de programas educativos, vinculación, programas de radio y escritura en revista de divulgación.

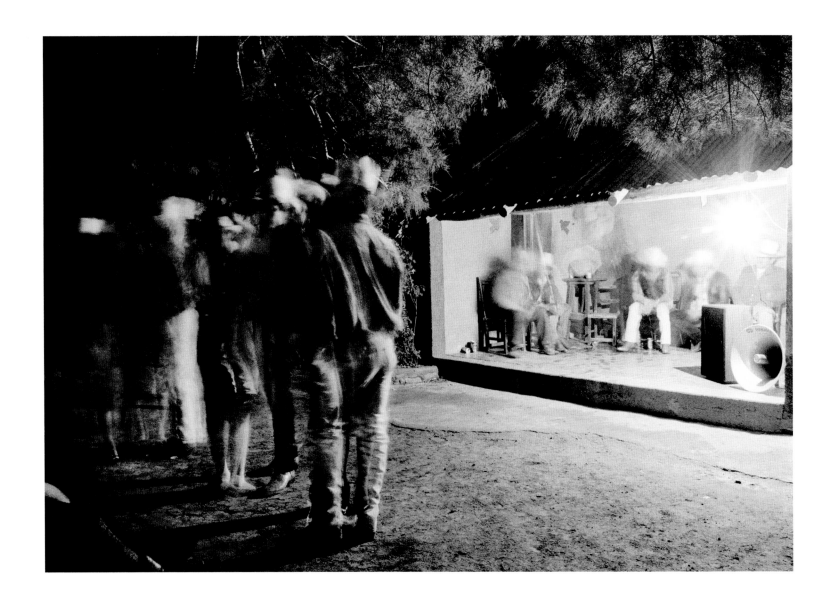

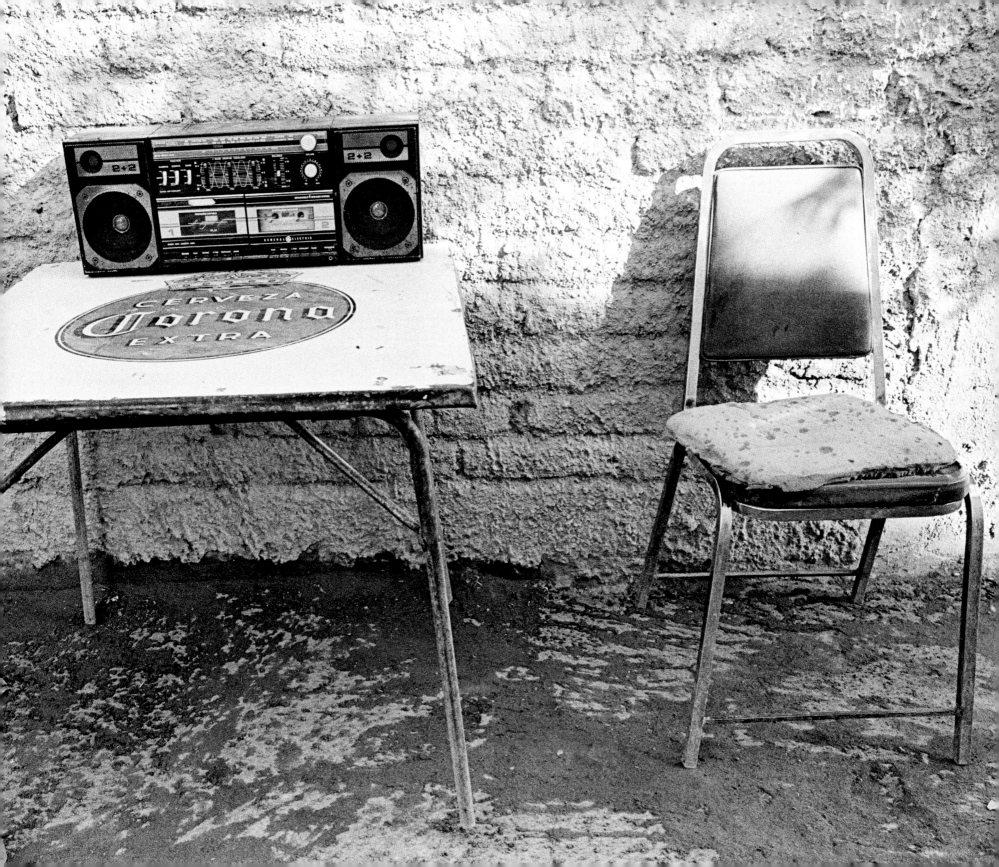

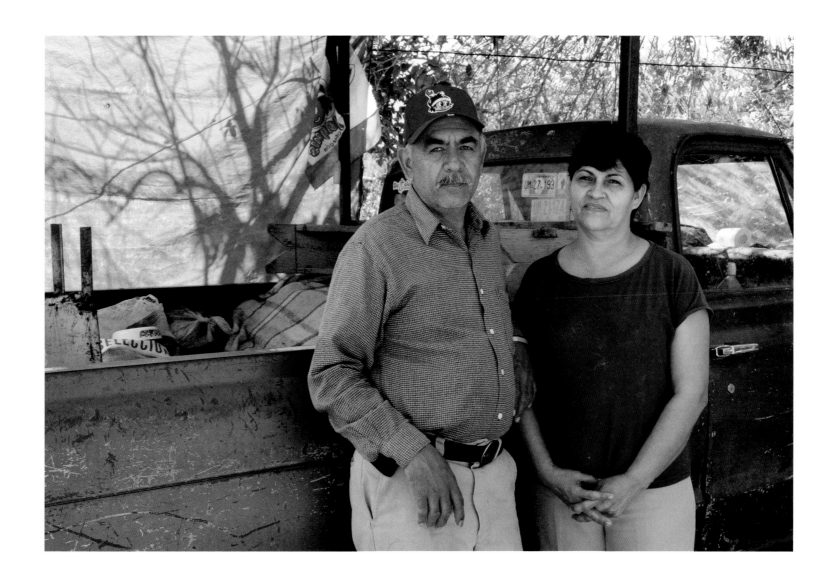

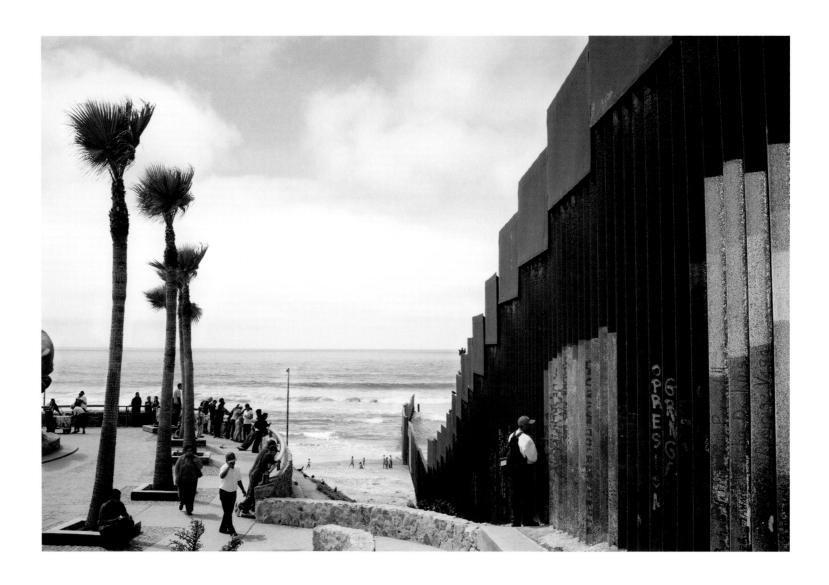

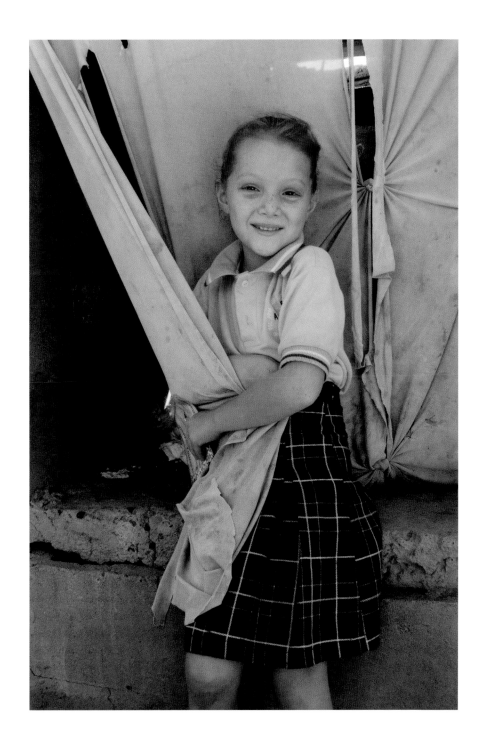

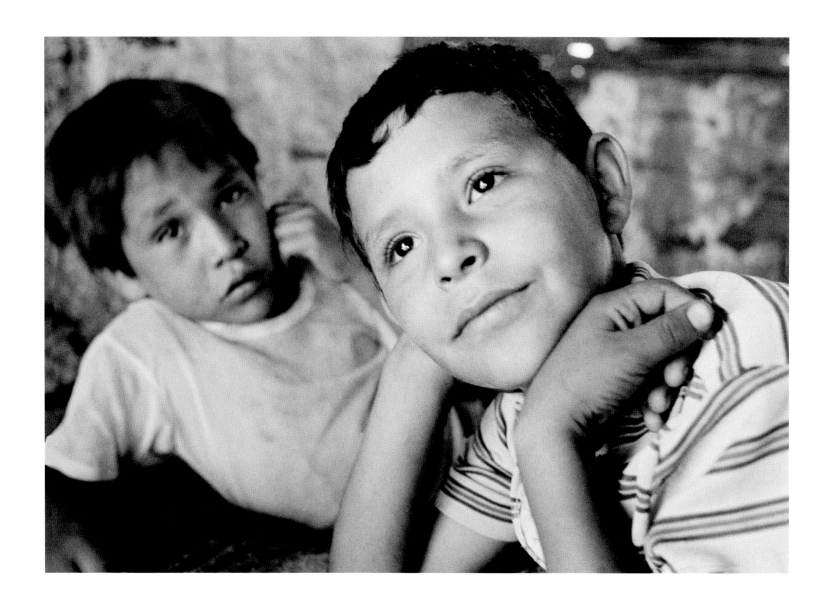

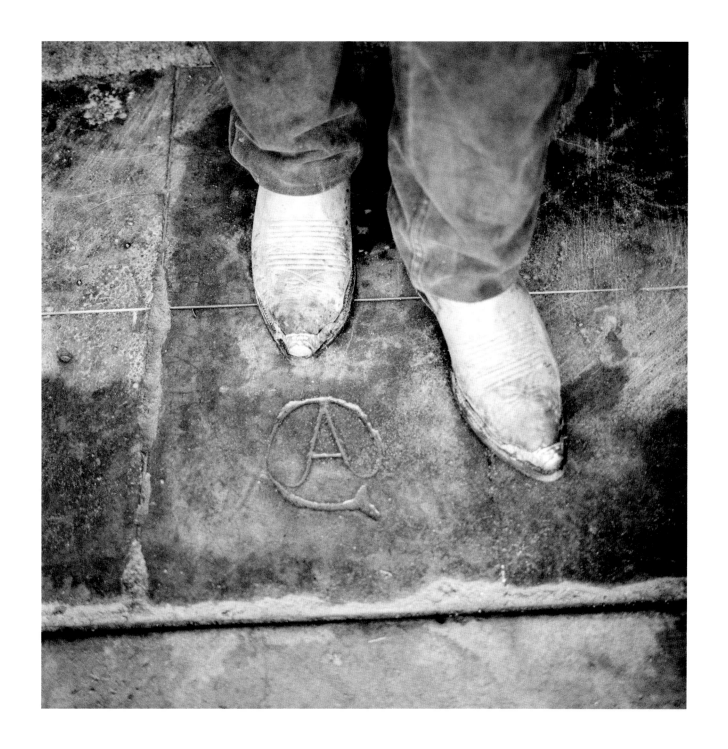

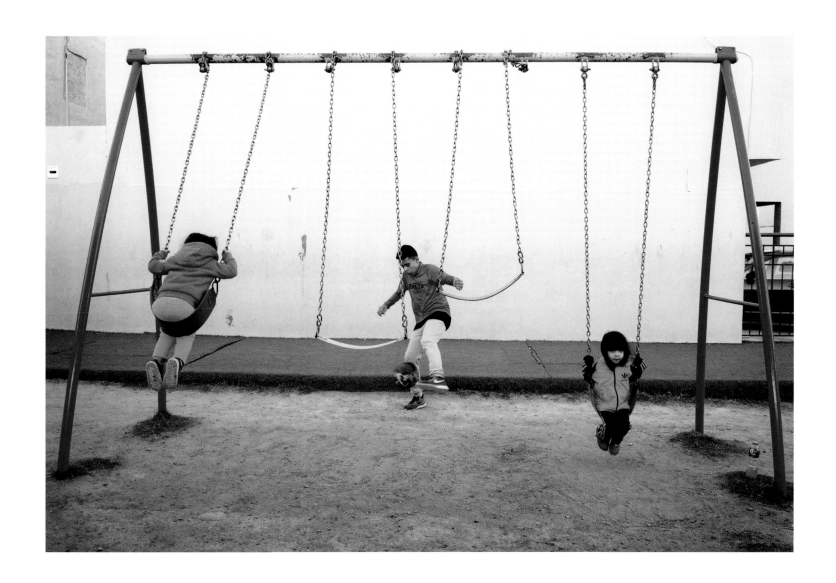

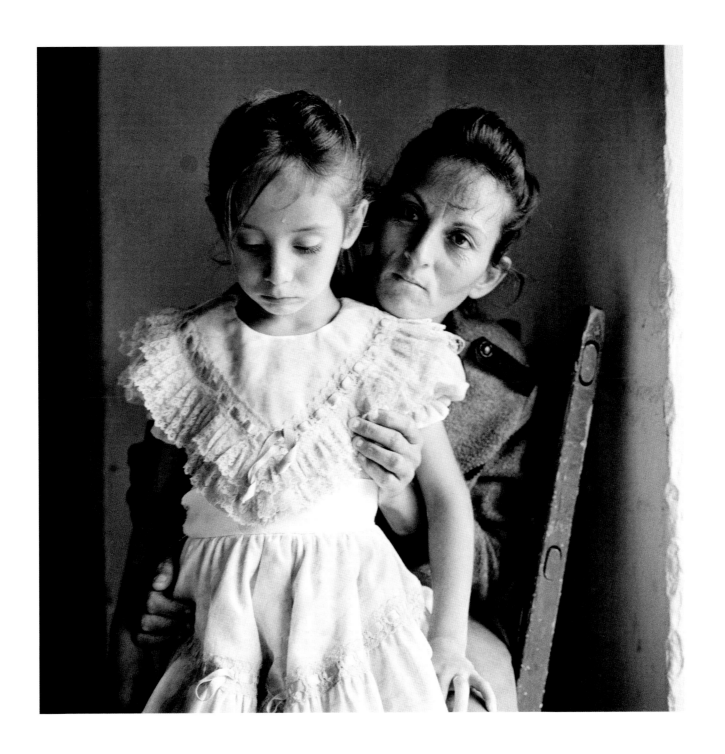

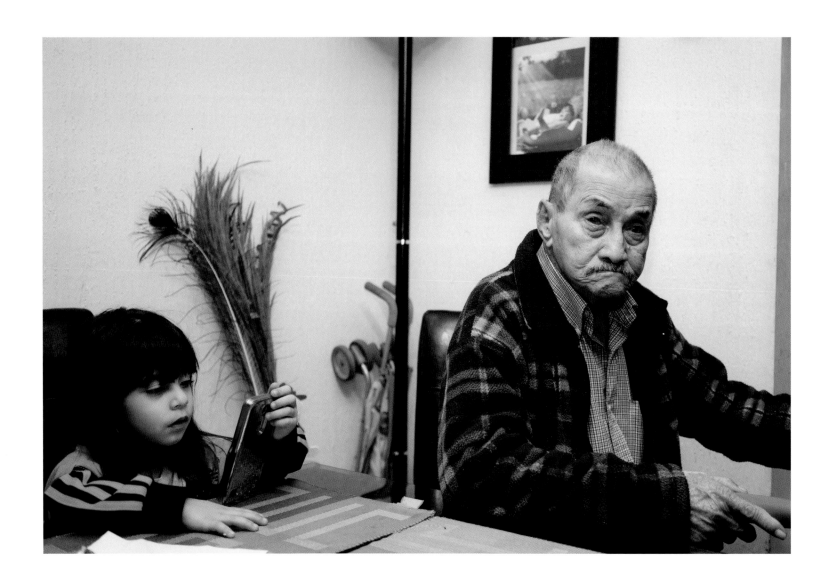

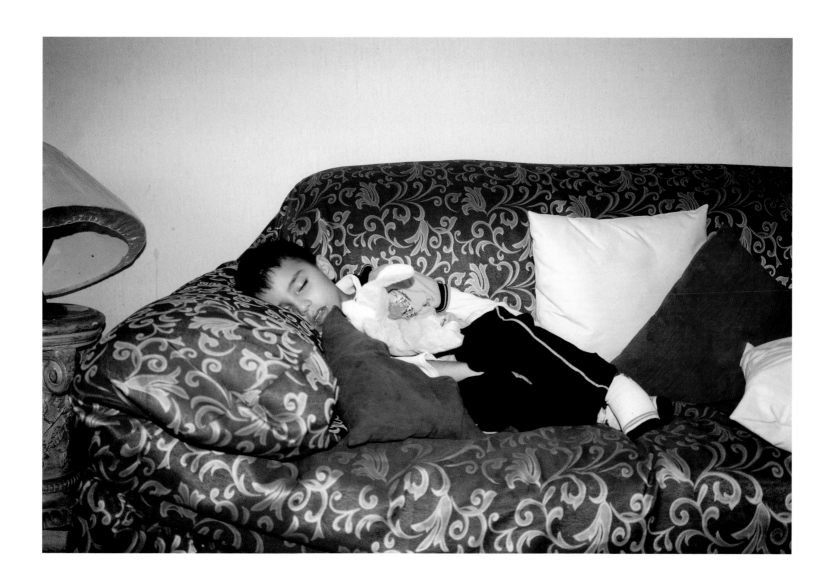

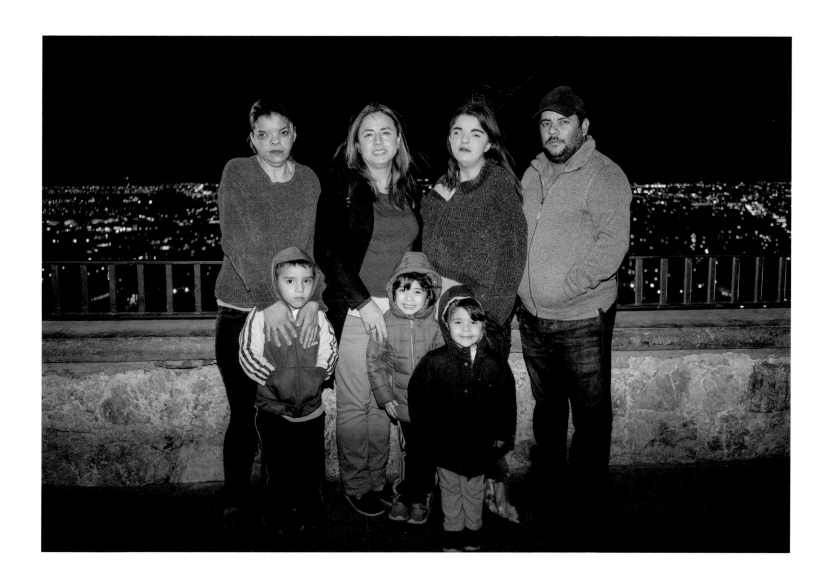

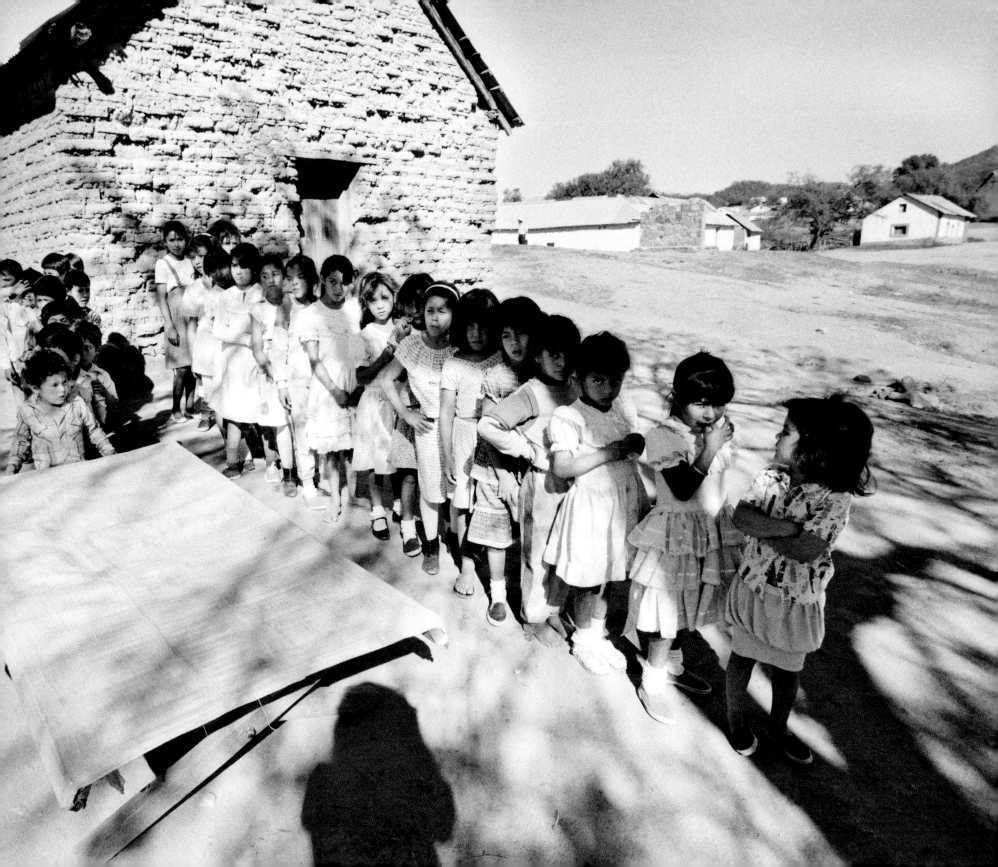

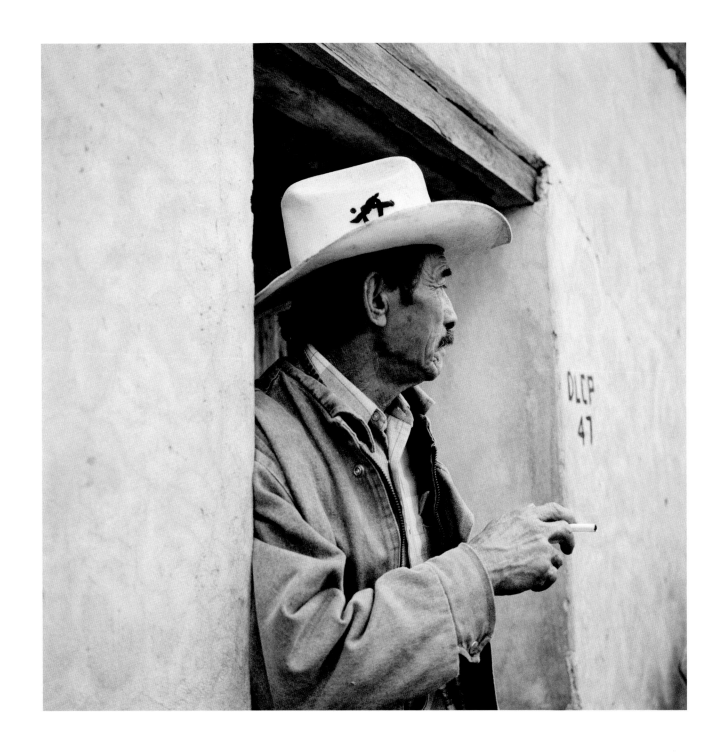

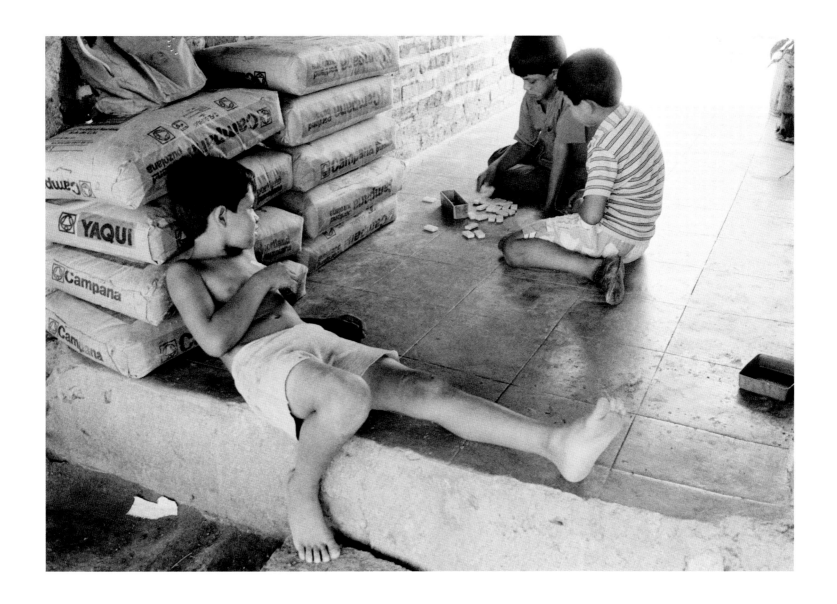

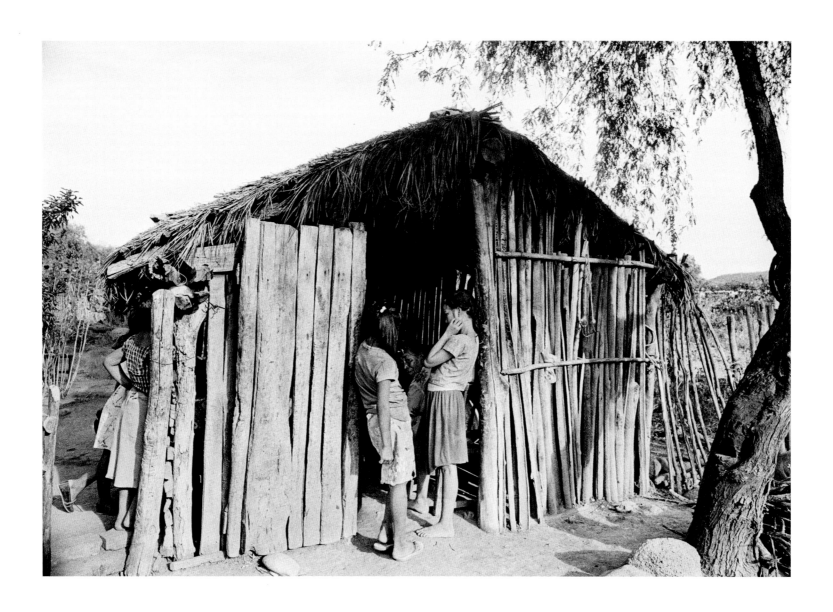

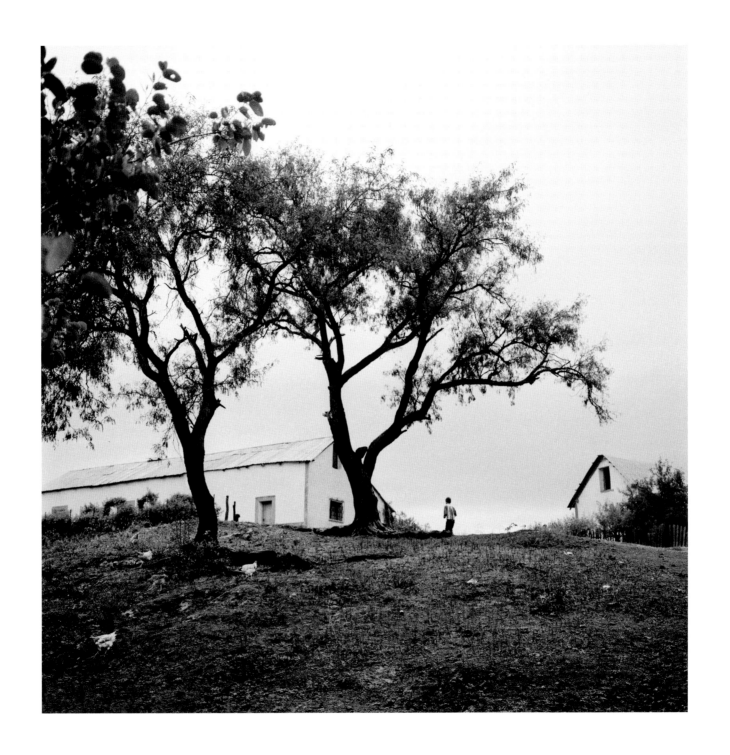

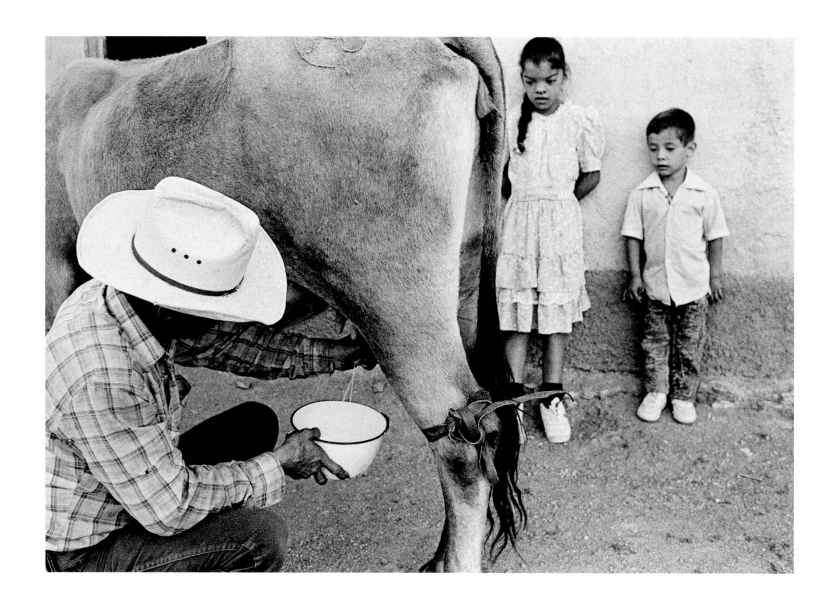

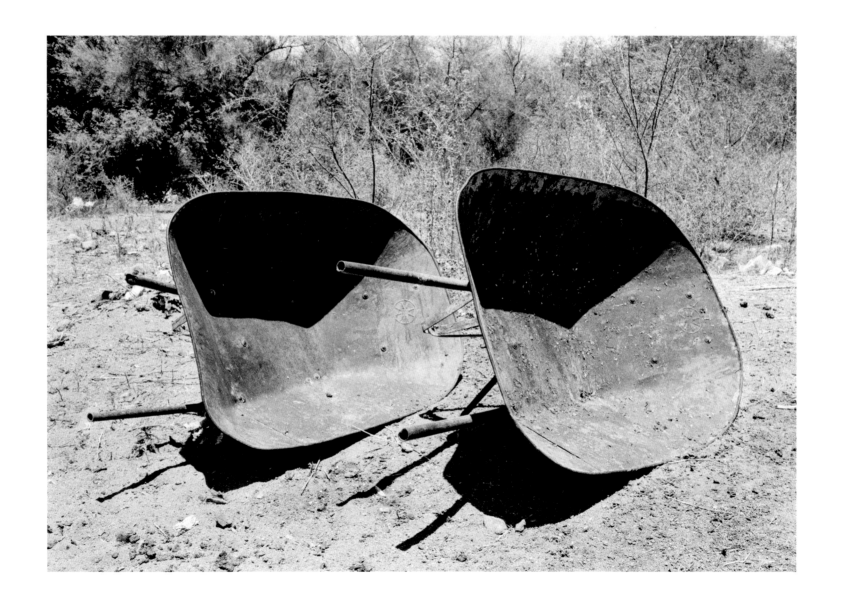

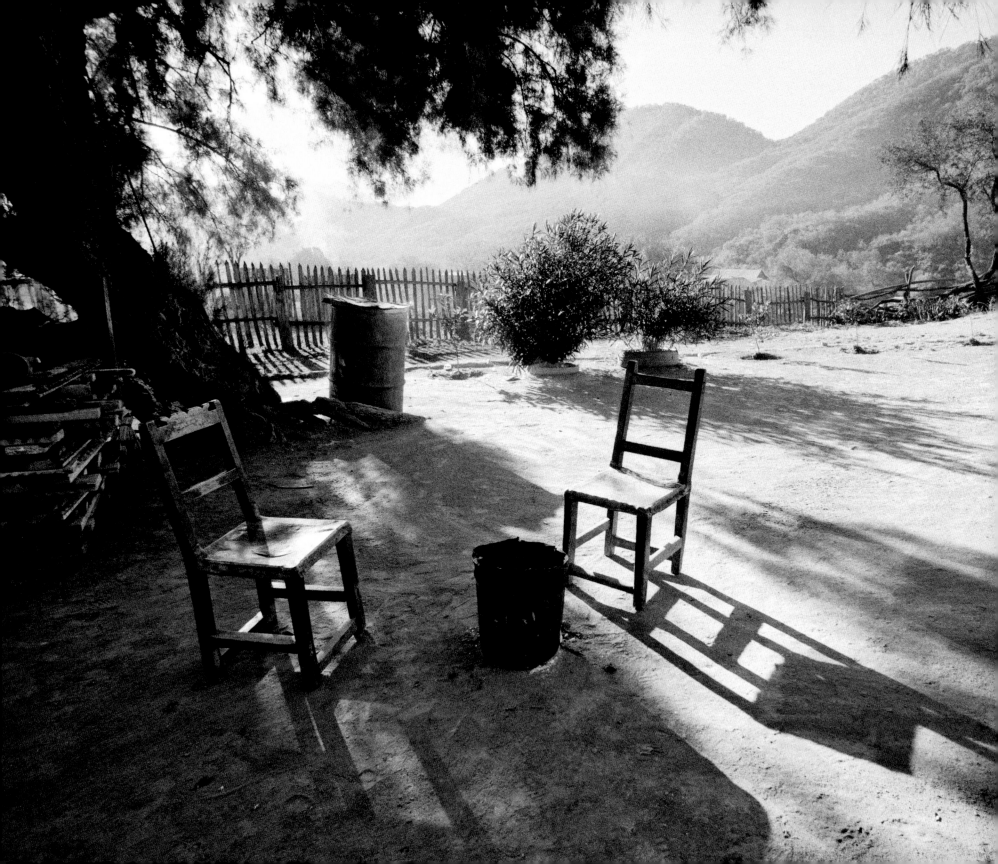

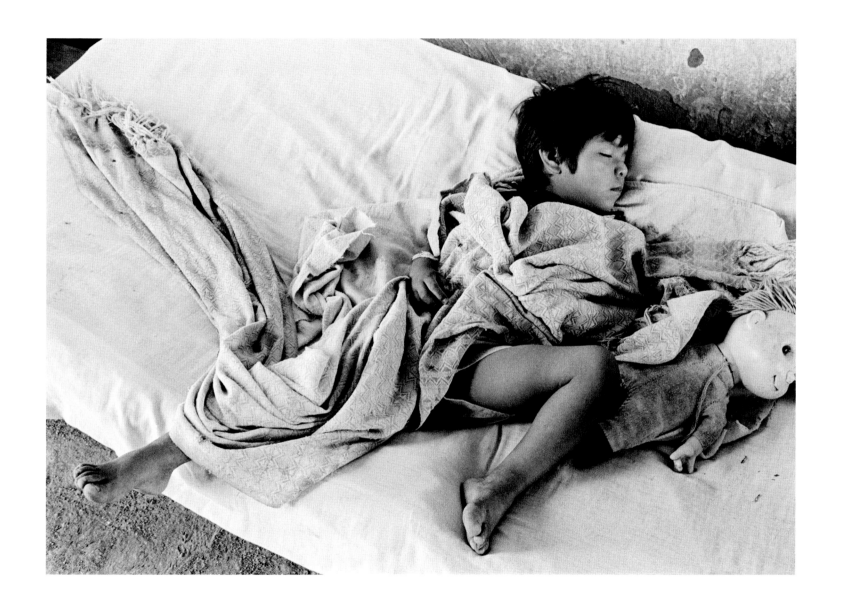

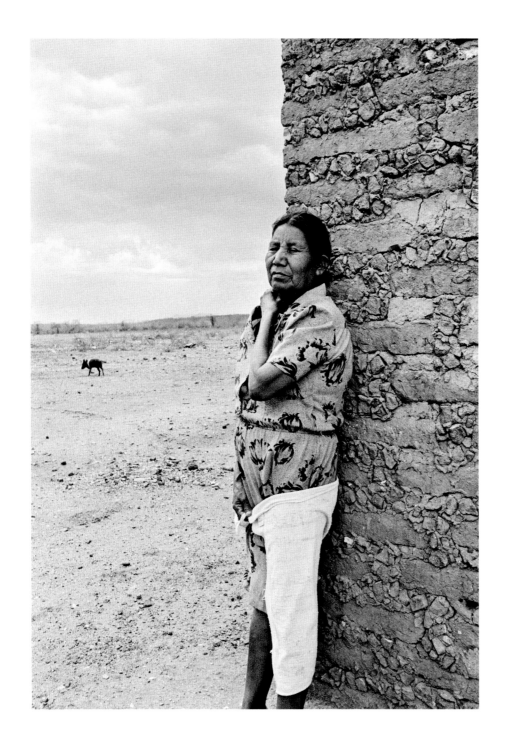

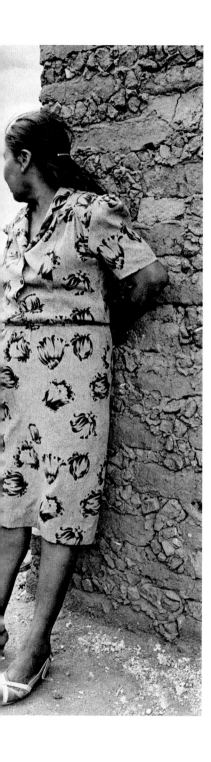

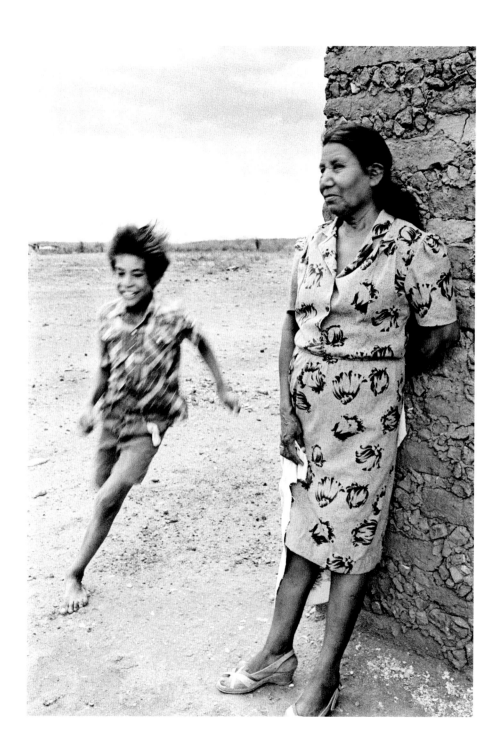

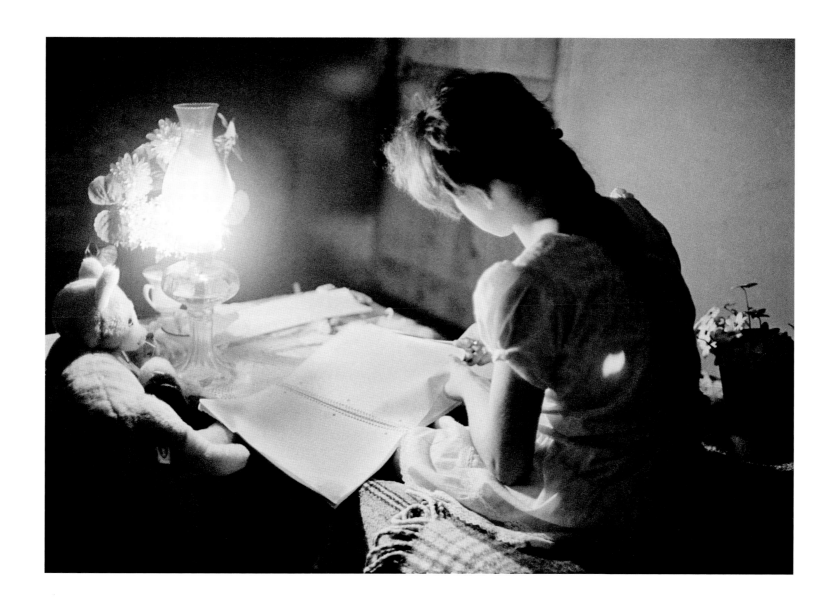

Richness Transcends Stereotypes

By Linda Valdez

After 30 years of being married to a Mexican who crossed the border illegally to enter the United States, I can only say for sure that I don't fully understand his homeland.

I can't tell you what Mexico is.

But I know what it isn't.

Mexico is not the bandito in some B movie from 1950s Hollywood.

It isn't any of the more modern stereotypes U.S. politicians use to dismiss or demonize our southern neighbor.

It is much more complex.

Like the shades of gray in a black-and-white photograph, there is a depth and beauty to Mexico. There are nuances. There is a beautiful richness between the blacks and whites.

And yes, there is poverty.

To U.S. eyes, the poverty is so deep and so hard that it can be frightening.

I grew up middle class in the midwestern United States. We took vacations every summer. We had appliances, plumbing. Privilege.

I took it all for granted.

Then I fell in love with a man who grew up in rural Mexico.

He was one of 14 siblings who were raised in a house built of cactus ribs held together with mud. The floors were dirt. The outhouse was a patched-together structure that scared the hell out of me the first time I saw it.

I didn't know what to expect when he took me to Sinaloa to meet his family — except that I expected poverty to dominate and smother everything else.

I was wrong.

Poverty was a reality of their lives, like the sultry heat of the day and the voracious mosquitos at night. But they were not impoverished.

They were not poor.

They were rich in laughter. In relationships. In the joy of sharing the glorious and tragic events of each other's lives.

Quinceañeras. Weddings. Births. Sickness. Deaths.

I remember the smell of the mesquite burning under my mother-in-law's pot of beans.

The taste of the pig that was raised by my sister-in-law to become *barbacoa* for our daughter's *Quinceañera*.

The warm embrace of hundreds of relatives when our daughter got married.

I remember the female elders sitting under the mango trees and clucking about the foibles of youth.

The old man making his way home on a bicycle with his handlebars heaped high with weeds he had chopped with a machete to feed to his pigs.

The little girl in a new dress, bouncing with excitement in the doorway of a tiny house as her mother warned against getting the dust of the front yard on her freshly polished shoes.

I remember young men asking about the United States, and telling me they might go there because there was work *en el otro lado,* on the other side.

Beware, I would tell them. Be careful. It's not as easy as the smugglers say. It is dangerous.

Because there is evil in Mexico, just as there is evil in the United States.

Because there is a shared humanity, and humans can be horrible as well as wonderful.

They can also be surprising—even after many years of familiarity.

When my mother-in-law got older, she developed a cough. One of the things that helped was honey. We acquired six quarts of beautiful, amber-clear honey from a beekeeper in Tucson to take down to her.

This, I thought, would last her for months. Maybe even a year. I felt good about that.

She was delighted to tears when she opened the box. After hugging us and pronouncing us both to be her wonderful *hijos*, she began taking the jars out of the box.

This one is for Toñita, she said. This one for Emilia. This one for María Elena.

On it went until there was just one left. This one she would keep.

My jaw dropped. Wait. We didn't bring down honey for everybody.

She needed it—and she was supposed to keep it all.

But for my mother-in-law, there was no reason to save something others might be able to use.

It didn't matter that she had known many times when food was scarce.

Life had not taught her to hold onto things.

It taught her to let them go. To give them away.

It's a lesson worth pondering.

But I can't say I understand it.

I can't say I understand Mexico, either.

But I've seen enough of Mexico to know how enriching it is to try to understand.

Linda Valdez has been a member of the Editorial Board at the *Arizona Republic* since 1993. She has won many awards for her commentary about immigration and Mexico, and was a finalist for the Pulitzer Prize in 2003. She wrote about her family in *Crossing the Line: A Marriage Across Borders* (Texas Christian University Press, 2015).

Riqueza Trasciende Estereotipos

Por Linda Valdez

Después de 30 años de estar casada con un mexicano que cruzó la frontera ilegalmente para entrar a los Estados Unidos, solo puedo decir con certeza que no entiendo completamente su patria.

No puedo decirles qué es México.

Pero sé lo que no es.

México no es el bandido en alguna película "B" de la década de los 1950 en Hollywood.

No es ninguno de los estereotipos más modernos que utilizan los políticos estadounidenses para rechazar o demonizar a nuestro vecino al sur.

Es mucho más complejo.

Al igual que los tonos grises en una fotografía en blanco y negro, hay una profundidad y belleza en México. Hay matices. Hay una hermosa riqueza entre lo blanco y negro.

Y, sí, hay pobreza.

Para ojos americanos, la pobreza es tan profunda y tan dura que puede ser aterradora.

Crecí en la clase media en la región central de los Estados Unidos. Tomábamos vacaciones todos los veranos. Teníamos electrodomésticos, plomería. Privilegio.

Lo tomé todo por concedido.

Entonces me enamoré de un hombre que creció en las zonas rurales de México.

Era uno de 14 hermanos que se criaron en una casa construida de costillas de cactus pegadas con barro. Los pisos eran de tierra. La letrina era una estructura parcheada que me asustó muchísimo la primera vez que la vi.

No sabía qué esperar cuando me llevó a Sinaloa para conocer a su familia, excepto que esperaba que la pobreza dominara y sofocara todo lo demás.

Me equivoqué.

La pobreza era una realidad de sus vidas, al igual que el calor sofocante del día y los mosquitos voraces en la noche. Pero ellos no estaban empobrecidos.

Ellos no eran pobres.

Eran ricos en risas. En las relaciones. En la alegría de compartir los acontecimientos gloriosos y trágicos de la vida de cada uno.

Quinceañeras. Bodas. Nacimientos. Enfermedades. Muertes.

Recuerdo el olor del mezquite ardiendo bajo la olla de frijoles de mi suegra.

El sabor del cerdo que fue criado por mi cuñada para hacerlo barbacoa para la Quinceañera de nuestra hija.

El cálido abrazo de cientos de parientes cuando nuestra hija se casó.

Recuerdo a las mujeres mayores sentadas bajo los árboles de mango y charleando sobre las manías de la juventud.

El anciano haciendo su camino a casa en una bicicleta con sus manillares amontonados de hierbas que corto con un machete para alimentar a sus cerdos.

La niña con un vestido nuevo, saltando con entusiasmo en la entrada de la pequeña casa mientras su madre le advertía que no ensuciaría sus zapatos recién lustrados con el polvo del jardín.

Recuerdo los muchachos jóvenes preguntándome sobre los Estados Unidos y diciéndome que irían allí porque había trabajo al otro lado.

Cuidado, les decía. Ten cuidado. No es tan fácil como dicen los contrabandistas. Es peligroso.

Porque hay maldad en México, así como hay maldad en los Estados Unidos.

Porque hay una humanidad compartida, y los seres humanos pueden ser horribles al igual que maravillosos.

También pueden ser sorprendentes, incluso después de muchos años de familiaridad.

Cuando mi suegra envejeció, le empezó una tos. Una de las cosas que le ayudaba era miel. Adquirimos seis litros de una miel ámbar clara hermosa de un apicultor en Tucson para llevarle a ella.

Esta, pensé, le duraría por meses. Tal vez incluso un año. Me sentí bien sobre eso.

Ella estaba tan encantada que lloró cuando abrió la caja. Después de abrazarnos y proclamar que ambos éramos sus maravillosos hijos, comenzó a sacar los frascos de la caja.

Este es para Toñita, dijo ella. Este para Emilia. Este para María Elena.

Continuó hasta que solo quedaba uno. Con este se quedaría ella.

Me quedé boquiabierta. Espera. No trajimos la miel para todos.

Ella la necesitaba, y se suponía que debía quedarse con todo.

Pero para mi suegra, no había ninguna razón para guardar algo que otros podrían usar.

No importaba que ella hubiera sabido muchas veces cuando la comida era escasa.

La vida no le había enseñado a aferrarse a las cosas.

Le enseñó a dejarlos ir. Para regalarlos.

Es una lección que vale la pena reflexionar.

Pero no puedo decir que lo entiendo.

No puedo decir que entiendo a México tampoco.

Pero he visto lo suficiente de México para saber lo enriquecedor que es tratar de entender.

Linda Valdez ha sido miembro del Consejo Editorial de The Arizona Republic desde 1993. Ha ganado muchos premios por sus comentarios sobre inmigración y México, incluido ser finalista del Premio Pulitzer en 2003. Escribió sobre su familia en "Crossing the Line: A Marriage Across Borders" (Cruzando la Línea: Un Matrimonio a Través de las Fronteras), publicado por Texas Christian University Press en 2015.

Plate list/Lista de fotografías

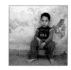

9) Property of the USA / *Propiedad de los EEUU*
San José de Bácum, 2007

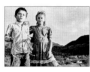

12) Above the Village / *Arriba del Pueblo*
(Rode & Erika)
Guadalupe de Tayopa, 1989

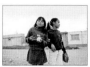

13) Baseball Girls / *Niñas Beisbolistas*
(Nydia & Amiga)
Aves de Castillo, 1999

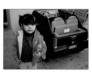

15) Cadillac Escalade / *Cadillac Escalade*
(Ximena)
Hermosillo, 2018

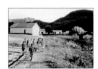

16) Race Through the Village / *Carrera a Través del Pueblo*
Guadalupe de Tayopa, 1988

19) View from the Mexican Side / *Vista desde el Lado Mexicano*
Tijuana, 2016

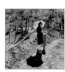

20) Sun Shield / *Escudo del Sol*
(Armida & Niño)
Guadalupe de Tayopa, 1989

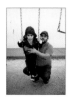

21) Father and Son / *Padre e Hijo*
(Damián & Humberto)
Hermosillo, 2018

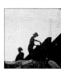

22) Straw Bale Construction / *Construcción de Casa de Paja*
Ciudad Obregón, 1997

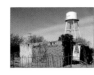

25) Fallen Politician / *Político Caído*
Batacosa, 2013

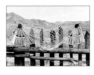

26) Handiwork / *Manualidades*
Guadalupe de Tayopa, 1989

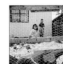

27) Sandbox / Arenera
Aves de Castillo, 1997

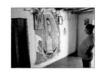

29) Contemplating the Virgin of Guadalupe / *Contemplando La Virgen de Guadalupe*
Quiriego, 2007

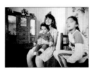

30) Afternoon Jokes / *Chistes en la Tarde*
(Amparo, Yamileth & Leticia)
Guadalupe de Tayopa, 1990

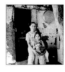

31) Angélica, Her Niece and Barbie / *Angélica, su Sobrina y Barbie*
(Angélica)
Loma de Guamúchil, 2006
Angélica, whose husband lives in the U.S., runs the village store and watches over several children.
Angélica, cuyo marido vive en los EEUU, está encargada de la tienda del pueblo y vigila por muchos niños.

32) Handmade Homes / *Hogares Hechos a Mano*
La Providencia, 2007

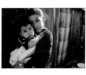

35) Beatriz's Baby / *El Bebé de Beatriz*
(Omar & Beatriz)
La Providencia, 2016

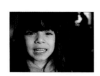

36) Isabella's Gum / *La Goma de Isabella*
(Isabella)
Hermosillo, 2018

37) Star Student / *Alumna Sobresaliente*
Severo Girón, 2006

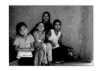

39) Julia's Family in Their New House / *La Familia de Julia en su Casa Nueva*
(Julia, Rafael, Julia & Karla)
La Providencia, 2007

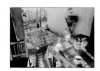

40) Morning Coffee / *Café de la Mañana*
Cazanate, 1989

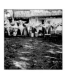

41) Piñatas in Production / *Piñatas en Producción*
Guadalupe de Tayopa, 1995

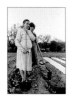

43) Irrigating the Fields / *Regando los Campos*
El Paso, 1989

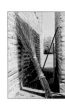

44) Two Kinds of Broom / *Dos Tipos de Escoba*
Quiriego, 1989

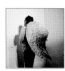

47) Tattered Wings / *Alas Harapientas*
El Conty, 2007

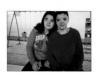

48) Leticia and Her Daughter Alondra / *Leticia y Su Hija Alondra*
(Alondra & Leticia)
Hermosillo, 2018

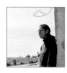

49) Halo / *Halo*
(Julia)
La Providencia, 2007

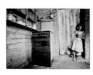

51) The New Stove / *La Estufa Nueva*
(Rosa Elvira)
Guadalupe de Tayopa, 1990

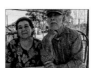

52) Describing the dr / *Describiendo la Caza*
(Amparo & Gonzaga)
Guadalupe de Tayopa, 1990

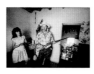

55) *Antonia & Juan*
(Antonia & Juan)
San José de Guayparín, 2006
Antonia & Juan's son lives in the U.S. "We've never been to the United States. Several years ago it was easier to cross the border. You could go and visit family there. But now, it's too dangerous. I'm going to start trying to get papers, but it may take a while. I'm retired, so the government says I can't get a visa, but I only want to go there to look around and to visit my son and his family. Not to work or anything. We've never seen our grandchildren. The people from here go to the U.S. to work in difficult jobs. They don't know anything about the country. They only go to provide a living for their families, to put on a roof or a floor in their house. This is why the people from here, from Mexico, go away. Out of sheer necessity."
El hijo de Antonia & Juan vive en los EEUU. "Nunca hemos ido a los Estados Unidos. Antes, podía cruzar la frontera más fácilmente. Podía irme y visitar a familiares. Pero ahora es demasiado peligroso. Voy a empezar a sacar papeles para irme, pero me toma mucho tiempo porque estoy pensionado. El gobierno dice que no puede darme una visa, pero sólo quiero ir para pasear, conocer y visitar a mi hijo y su familia. No para trabajar. Nunca hemos visto a nuestros nietos. La gente de aquí va a realizar trabajos duros. No saben nada del país. Sólo se van para sostener a su familia, hacer un techo o piso para la casa. Por eso se va la gente de aquí, de México. Por pura necesidad."

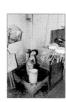

56) Village Shower / *Baño de Pueblo*
(Erika)
Guadalupe de Tayopa, 1989

57) Closed Gate / *Puerto Cerrado*
Cajeme, 2007

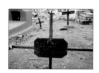

59) No Trace / *Ninguna Pizca*
Santa María del Buaraje, 2018

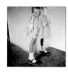

60) Patent Leather Shoes / *Zapatos de Charol*
Guadalupe de Tayopa, 1995

61) Communal Land Guayparín / *falle Guayparín*
Guayparín, 2007

62) Holy Week Masks / *Máscaras de Semana Santa*
Santa María del Buaraje, 2018

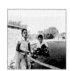

65) Olga and Her Son / *Olga y su Hijo*
(Olga Lydia & José Armando)
San José de Guayparín, 2007
Olga's husband works in the U.S. in order to earn money to
pay for home improvements.
*El esposo de Olga trabaja en los Estandos Unidos para ganar dinero
para arreglar su casa.*

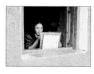

66) Window Light / *Luz de la Ventana*
(Guadalupe)
Guadalupe de Tayopa, 1990

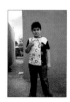

69) Sign of the City / *Una Imagen de la Ciudad*
(Erick)
Colonia Valle Verde, 2018

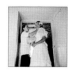

70) Preparing for Her Quinceañera / *Preparándose para su Fiesta de
Quince Años*
(Amparo & Leticia)
Guadalupe de Tayopa, 1995

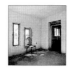

71) Olga's House / *La Casa de Olga*
San José de Guayparín, 2007

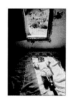

73) baseball / *Retrato del Bebé*
Guadalupe de Tayopa, 1990

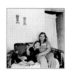

74) Lucrecia and Her Son / *Lucrecia y su Hijo*
(Lucrecia & Jesús Enrique)
San José de Bácum, 2007
Lucrecia and her son, Jesús Enrique, sit at home under a set
of Match Box Cars, a gift from Jesús' father. Jesús has Downs
Syndrome. He and his mother are alone until his father comes
back from working in the United States.
*Lucrecia y su hijo, Jesús Enrique, se sientan ante un juego de Match Box
Cars, un regalo del padre de él. Jesús tiene el síndrome de Down. Su madre
y él estarán solos hasta que su padre regrese de los Estados Unidos donde
está trabajando.*

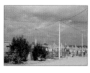

75) Fighter Boys / *Niños Luchadores*
Aves de Castillo, 1996

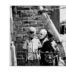

77) New Suburb / *Colonia Nueva*
Ciudad Obregón, 2007

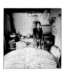

78) Vina in her Kitchen / *Vina en su Cocina*
(Vina)
Guadalupe de Tayopa, 1998

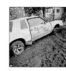

79) American Car / *Carro Americano*
Cocorit, 2008

81) Welcome / *Bienvenidos*
(Julia)
La Providencia, 2007

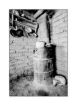

82) **The Good Old Stove** / *La Vieja y Buena Estufa*
Guadalupe de Tayopa, 1990

84-85) **Leticia Making Tortillas by Hand** / *Leticia Haciendo Tortillas a Mano*
(Leticia) Guadalupe de Tayopa, 1995

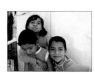

87) **Gazing to Where Opposites Meet** / *Mirando hacia Donde los Opuestos Se Encuentran*
Cazanate, 1989

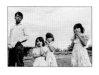

88) **Three Orphans** / *Tres Huérfanos*
Cocorit, 2007

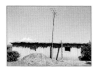

89) *Father and Daughters* / *Padre e Hijas*
Cazanate, 1989

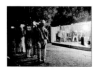

90) **Technology** / *Tecnología*
Bacusa, 1989

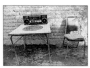

96) **Saturday Night Dance** / *Baile de la Noche de Sábado*
Guadalupe de Tayopa, 1990

99) **Corona** / *Corona*
La Cuba, 1990

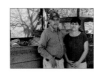

101) *Pedro & Rosaria*
(Pedro & Rosaria)
San José de Bácum, 2007
Pedro and Rosaria have many family members living in the U.S., and have this to say about immigration: "We agree that it is reasonable for you to want to protect your borders from immigrants. We know we wouldn't like it if a stranger entered our house, because we wouldn't know his intentions. But at the same time, the people in the U.S. need to understand the feelings that we have when our family goes away in search of a better future."
Pedro y Rosaria tienen muchos familiares viviendo en los EEUU. Acerca de inmigración dicen, "Nosotros comprendemos que es razonable que quieran proteger sus fronteras de los inmigrantes. A nosotros no nos gustaría que entre un extranjero a nuestra casa por no saber que intenciones tenga. Pero, igualmente, la gente de los Estados Unidos deben entender el sentimiento que tenemos cuando nuestra familia se vaya a buscar mejor futuro."

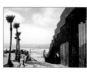

102) **Divided Ocean** / *Océano Dividido*
Tijuana, 2016

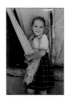

103) **Alondra by the Outhouse** / *Alondra en Frente de la Letrina*
(Alondra)
Severo Girón, 2008

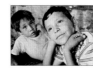

104) **Dreamers** / *Soñadores*
La Cuba, 1990

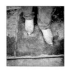

105) **Brand "A"** / *Marca "A"*
Guadalupe de Tayopa, 1995

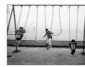

107) **Urban Playground** / *Parque Infantil Urbano*
Hermosillo, 2018

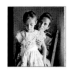

109) **Mother and Daughter** / *Madre e Hija*
(Vina & Lucero)
Guadalupe de Tayopa, 1995

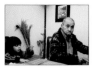

110) **Isabella's Grandfather, Ramón** / *Ramón, el Abuelo de Isabella*
(Isabella & Ramón)
Hermosillo, 2018

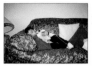

111) **Naptime in the City** / *La Hora de Siesta en la Ciudad*, 2018
(Damián)
Hermosillo, 2018

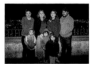

113) **Above the City** / *Arriba de la Ciudad*
(Wong family, Amparo 2nd from left / *Familia Wong, Amparo segunda de la izquierda*)
Hermosillo, 2018

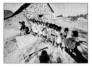

115) **Lines Between Boys and Girls** / *Lineas entre Niños y Niñas*
Guadalupe de Tayopa, 1990

116) **Ramón's Address** / *La Dirección de Ramón*
(Ramón)
Guadalupe de Tayopa, 1995

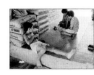

117) **A Game of Dominoes** / *Un Juego de Dominós*
El Tanque, 1990

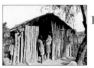

118) **Girls' Meeting** / *Reunión de las Muchachas*
La Cuba, 1990

121) **Heading to the Store** / *En Camino hacia la Tienda*
Guadalupe de Tayopa, 1995

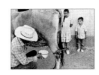

122) **Cow's Milk** / *Leche de Vaca*
(Ramón, Leticia & Fernando)
Guadalupe de Tayopa, 1989

123) **Used Wheelbarrows** / *Carretillas Usadas*
Batacosa, 1991

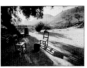

124) **Conversation** / *Conversación*
Guadalupe de Tayopa, 1990

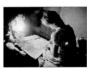

127) **Naptime** / *La Hora de la Siesta*
Bacusa, 1989

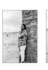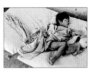

128-129) *Lazy Day Race* / *Corrido de un Día Flojo*
Bacusa, 1989

131) **Nightly Homework** / *Tarea Nocturna*
(Amparo)
Guadalupe de Tayopa, 1989

141) **Love at the Wall** / *Amor al Muro*
Tijuana, 2016

Acknowledgments

There are so many people to thank. I'm grateful first off to Dr. John and Barbara Stropko, and to Stan and Gayle Crews, who first took me to Sonora, flying in a four-seater Cessna, to photograph and experience Mexican village life firsthand.

I thank all the personnel who entrusted me with work for the Fundación de Ayuda Infantil/Foundation for Child Assistance (FAI) and helped me to create my own photographic projects. Particularly I'd like to thank Xochitl Valenzuela, one of the first social workers who welcomed me, Carlos (Charlie) A. Ramírez and Eréndira Arzola López, who transported me and introduced me to people for my immigration project, Rito Lugo Machado who drove me the many miles between the border and Ciudad Obregón several times, and to Olga Lydia Domínguez, who facilitated visits and allowed me to make many photographs of her and her children. All have become fast friends.

In particular, I give great thanks to the director of FAI, Jorge Valenzuela R., and his wife, Delia, for their constant vision for the Foundation, support of my photography, and friendship. Overall I thank Olivia Martínez S., Child Sponsor Director at FAI, without whom I probably would not have spent so much time in Mexico. I'm grateful for her steadfast help in the FAI office, for her Spanish instruction, for housing me in her daughter's room even during sickness, and mostly, for becoming the kind of friend who never lets you down, *mi amiga de alma*. Thanks also to Sofía and Manolo, her children, who put up with a foreigner in their home.

I also sincerely thank many sponsors of FAI, who are wonderful friends and with whom I've traveled and experienced the best of Mexico: Beverly Bravo, Pat Espinosa, Teri Metcalf and Bob Presley, Henrietta Saunders and Charlie Day, Karen and Hamdy Taha, the late Lois Poteet, the late Ted Manson, and especially Karin Stadler, who stuck by my side, annotating interviews for the immigration project.

I am grateful for Daylight Books' enlightened and balanced vision, and the opportunity to publish this years-long project. Also, for the patience and dedication of my several writers, Sergio Anaya, Kirsten Rian, Linda Valdez, and Amparo Wong Molina, and for my translator, Blanca Villapudua. Thanks also to author Alan Riding for his encouragement.

I am grateful to all the people photographed in this book, but particularly the families that allowed multiple photos to be made over the years: Leticia and Amparo Wong and their family members, Guadalupe, Gonzaga, Ramón Sr., Ramón Jr., Erika, Azucena, Araceli, Vina, and Rode. Also to Nydia Herrera A. and her family, and the Cantúa R. family, Julia, Karla, Rafael, Beatriz, José Alfredo, and Julia. Forgive me if I have omitted anyone.

Lastly, but not least, I thank my husband, Mark Klett, and my daughters, Lena and Natalie Klett, for putting up with my frequent trips south, sometimes with their company, for their photographic and artistic input, and especially for their love and moral support.

Reconocimientos

Hay tanta gente a quien agradecer. En primer lugar, agradezco al Dr. John y Barbara Stropko y a Stan y Gayle Crews que me llevaron por primera vez a Sonora, volando un Cessna de cuatro asientos, para fotografiar y conocer de primera mano la vida del pueblo mexicano.

Agradezco a todo el personal de la Fundación de Apoyo Infantil (FAI–Sonora) que me ayudó a realizar mis propios proyectos fotográficos. En particular, doy gracias a Xóchitl Valenzuela, una de las primeras trabajadores sociales que me dio la bienvenida; a Carlos (Charlie) A. Ramírez y Eréndira Arzola López, quienes me transportaron y me presentaron a las personas para mi proyecto de inmigración. Rito Lugo Machado me trasladó varias veces a través de muchas millas entre la frontera y Ciudad Obregón. Olga Lydia Domínguez facilitó las visitas y me permitió tomar muchas fotografías a ella y a sus hijos. Todos se hicieron buenos amigos míos.

En particular, agradezco profundamente al director de FAI-Sonora, Jorge Valenzuela Romero y a su esposa, Delia, por su apoyo a mi trabajo fotográfico y su amistad. En particular, agradezco a Olivia Martínez S., directora de Patrocinio Infantil de FAI, sin quien probablemente no hubiera pasado tanto tiempo en México. Estoy agradecida por su constante ayuda en la oficina de FAI, por su apoyo en enseñarme español, por alojarme en la habitación de su hija incluso cuando yo estaba enferma, y, sobre todo, por ser la clase de amiga que nunca te decepciona, mi amiga del alma. Gracias también a Sofía y Manolo, sus hijos, que aguantaron con una extranjera en su casa.

También agradezco sinceramente a muchos patrocinadores de FAI, que son amigos maravillosos y con quienes he viajado y conocido lo mejor de México: Beverly Bravo, Pat Espinosa, Teri Metcalf y Bob Presley, Henrietta Saunders y Charlie Day, Karen y Hamdy Taha, Lois Poteet (póstumo), Ted Manson (póstumo), y especialmente Karin Stadler, que se quedó a mi lado, anotando entrevistas para el proyecto de inmigración.

Estoy agradecida por la visión iluminada y equilibrada de Daylight Books, y la oportunidad de publicar este proyecto de muchos años. También por la paciencia y dedicación de mis varios colaboradores, Sergio Anaya, Kirsten Rian, Linda Valdez y Amparo Wong Molina, y por mi traductora, Blanca Villapudua. Gracias también al escritor Alan Riding por darme ánimo.

Agradezco a todas las personas fotografiadas en este libro, pero particularmente a las familias que permitieron que se hicieran varias fotos a lo largo de los años: Leticia y Amparo Wong, y su familia, Guadalupe, Gonzaga, Ramón Sr. y Ramón Jr., Érika, Azucena, Araceli, Vina y Rode. También Nydia Herrera A. y su familia, y la familia Cantúa R., Julia, Karla, Beatriz, José Alfredo, y Julia. Discúlpenme si he omitido a alguien.

Por último, pero no menos importante, agradezco a mi esposo Mark Klett y a mis hijas Lena y Natalie Klett por aguantar mis frecuentes viajes al sur, a veces con su compañía, sus aportes fotográficos y artísticos, y especialmente su amor y apoyo moral.

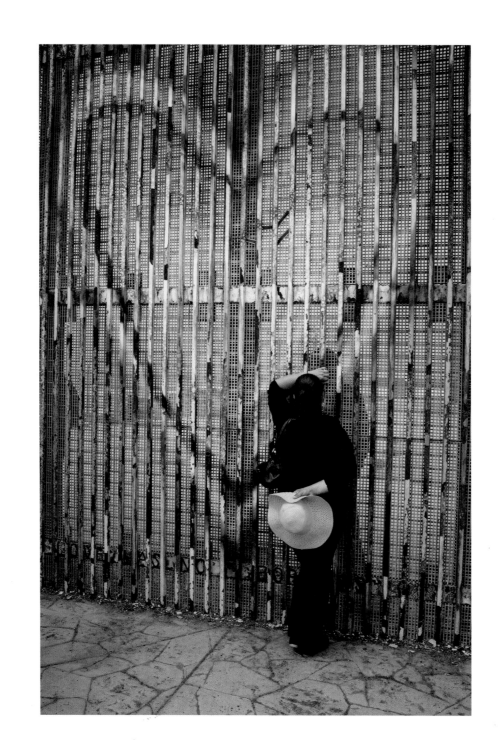